高等院校艺术学门类"十四五"系列教材

数字分镜头设计

SHUZI FENJINGTOU SHEJI

主　编　刘　璞
副主编　韦思哲　胡瑞年　居华倩
　　　　于　雪　熊朝阳　陈贵文

中国·武汉

内 容 简 介

本书将数字技术融合到影视分镜头设计中,讲述了影视作品分镜头的绘制方法和应用技巧。全书共分七章:第1章,数字分镜头设计概述;第2章,数字分镜头设计基础;第3章,如何进行分镜头设计;第4章,如何使分镜头合理流畅;第5章,分镜头中的角色表演;第6章,动态数字分镜头制作;第7章,分镜头设计欣赏。通过学习,读者将由浅入深、由易到难地逐步掌握分镜头设计制作的各项技能。

本书内容完整、结构清晰、应用性强,适用于高等院校、高职院校数字媒体专业、动漫专业、游戏设计专业、广告制作专业等相关专业,也可作为相关从业者、研究者的参考工具书。

图书在版编目(CIP)数据

数字分镜头设计/刘璞主编. —武汉:华中科技大学出版社,2023.3(2025.7重印)
ISBN 978-7-5680-9144-2

Ⅰ.①数… Ⅱ.①刘… Ⅲ.①镜头(电影艺术镜头)-设计 Ⅳ.①J931

中国国家版本馆 CIP 数据核字(2023)第 018100 号

数字分镜头设计 刘　璞　主编
Shuzi Fenjingtou Sheji

策划编辑:彭中军
责任编辑:白　慧
封面设计:孢　子
责任监印:朱　玢
出版发行:华中科技大学出版社(中国·武汉)　　电话:(027)81321913
　　　　　武汉市东湖新技术开发区华工科技园　　邮编:430223
录　　排:武汉创易图文工作室
印　　刷:武汉科源印刷设计有限公司
开　　本:889mm×1194mm　1/16
印　　张:9
字　　数:260千字
版　　次:2025年7月第1版第4次印刷
定　　价:59.00元

本书若有印装质量问题,请向出版社营销中心调换
全国免费服务热线:400-6679-118　竭诚为您服务
版权所有　侵权必究

前言 PREFACE

分镜头设计是影视作品拍摄与制作的依据和蓝图，更是一部动画创作过程中非常重要的环节，体现了影片叙事语言风格、故事结构逻辑，控制整体节奏的前期创作设计。在数字技术的推动和产业升级的影响下，传统手绘分镜头设计迅速数字化和商业化，其设计思维和表现手法呈现出崭新的面貌和活力，引起了大众对影视艺术的更高关注。"数字分镜头设计"成为各大高校数字媒体艺术、动漫设计、游戏设计、广告设计等专业的必修课程。

本书内容丰富、结构严谨、应用性突出，融合相应的设计理论、创意思维、设计绘制方法、应用技巧、数字技术知识等，充分体现教材内容与就业岗位能力要求的密切联系。本书着重讲解镜头语言和绘制技法规律，从各个角度为读者勾画出全面、系统的分镜头设计的核心内容与整体框架，突出课程的基本要求和人才培养的实用性，并结合已有的教学实践经验和成果，以求在教学内容上与时俱进。通过对各章的学习，读者可由浅入深、由易到难、举一反三地逐步内化数字分镜头设计的各项技能。本书力图培养学生的创新精神和自主学习能力，使学生能够把所学知识灵活地应用于实际中，从而创造性地解决问题。

本书编写以企业生产实际和岗位需求为基础，充分体现专业人才培养特色，反映了行业企业的新技术、新流程、新规范，使分镜头设计的教学内容在整合中保持一定的高度，又兼顾基础知识及技能的掌握。

本书适用于高等院校、高职院校数字媒体专业、动漫专业、游戏设计专业、广告制作专业等相关专业，也可作为相关从业者、研究者的参考工具书。

衷心感谢武汉东湖学院的韦思哲老师、武昌理工学院的胡瑞年老师参与本书的编写。同时，还要感谢武汉东湖学院传媒与艺术设计学院院长方兴教授、教学院长刘慧教授对本书编写的关心和支持。感谢华中科技大学出版社彭中军编辑对这套教材的策划以及相关编辑的审读和校对，在此向他们表示诚挚的谢意！

本书在编写过程中借鉴了部分专家、学者、设计师的著作和作品，以及国内外优秀影视作品的分镜手稿，因数量颇多，未能一一列明，如标注有错漏，敬请谅解，在此表示感谢！

由于数字分镜头设计涉及的相关专业内容繁多，书中难免出现纰漏和不足，敬请各位读者批评指正。

<div style="text-align: right;">
武汉东湖学院　刘璞

2022 年 10 月
</div>

目录 CONTENTS

第1章　数字分镜头设计概述/1

　　第一节　数字分镜头基本概念/3

　　第二节　分镜头的重要作用/4

　　第三节　分镜头设计的主要内容/5

第2章　数字分镜头设计基础/15

　　第一节　分镜头设计准备工作/16

　　第二节　分镜头设计流程/20

　　第三节　从文字分镜到画面分镜/24

　　第四节　电影与动画分镜头比较/27

第3章　如何进行分镜头设计/29

　　第一节　镜头基础知识/30

　　第二节　镜头景别及运用/34

　　第三节　镜头拍摄角度/41

　　第四节　运动镜头的认识和运用/46

　　第五节　镜头画面构图/57

　　第六节　机位的运用与轴线/64

　　第七节　场面调度/77

第4章　如何使分镜头合理流畅/85

　　第一节　主体方向的连贯法则/86

　　第二节　动作的连贯法则/89

　　第三节　视线的连贯法则/93

　　第四节　声音的连贯法则/94

　　第五节　镜头的组接技巧/95

第5章　分镜头中的角色表演/103

　　第一节　角色表演风格/104

　　第二节　分镜头中的关键动作/106

　　第三节　角色表演技巧/109

第6章　动态数字分镜头制作/117

第7章　分镜头设计欣赏/121

参考文献/139

第 1 章 数字分镜头设计概述

第一节　数字分镜头基本概念
第二节　分镜头的重要作用
第三节　分镜头设计的主要内容

在影视行业,分镜头是非常重要的部分,从早期的黑白默片到当代的好莱坞大片,分镜头设计都是必不可少的环节。大多数电影剧组都会有分镜头设计团队,但也有很多导演热衷于自己来完成分镜头的绘制,如世界级悬疑大师希区柯克、日本电影大师黑泽明以及国内鬼才导演徐克,他们都会在拍摄自己的作品前进行分镜稿的绘制。希区柯克说,电影在拍摄之前其实就已经完成了,拍摄只不过是把它们排成画面而已。黑泽明则说,他要全世界都看到他脑子里的画面。

动画片属于影视艺术的范畴,是采用绘制的手段来完成分镜头的设计,分镜头同样是在动画片绘制之前,经过导演精心设计之后,呈现在其脑海中的影片创作蓝图。影片的最终效果与导演对分镜头的设计有着很大的相关性,我们可以在观看影片时找到与分镜头台本相对应的分镜头画面(见图 1-1、图 1-2)。

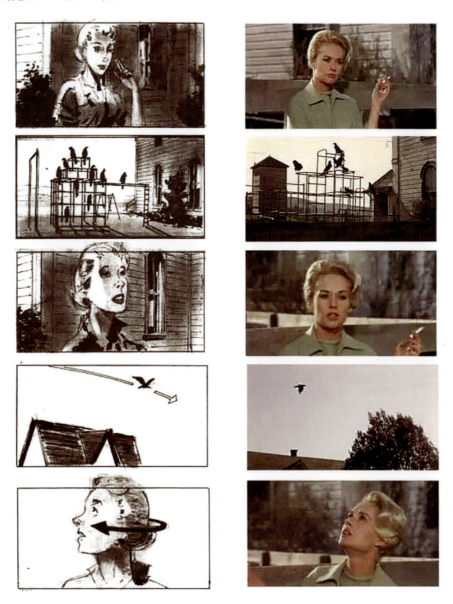

图 1-1　希区柯克电影《群鸟》分镜头台本及画面

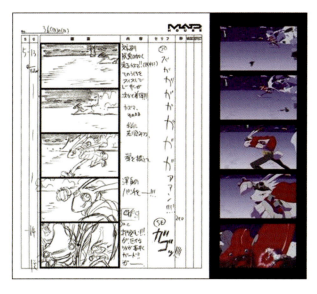

图 1-2 动画片分镜与成片对比图

图 1-1 是电影的分镜头草稿,图 1-2 是动画片的分镜头草稿。从图片上可以很清晰地看出,不管是电影分镜头还是动画分镜头,镜头语言的运用和画面的构图都与最终输出的影片镜头画面有着极大的相似性。这就说明了导演在没有拍摄或制作影片之前,对影片分镜头已经有了完整的构思,并依此统领接下来的工作。

第一节　数字分镜头基本概念

"镜头"一词源于电影,是影视艺术的最基本的构成单位,本身并没有什么意义,只有把一系列镜头组接起来,才能表达其中的意义。一个镜头就犹如文学语言中的单个字词,很难独立、准确地表达意义,也很难完整地记录动作和事件。电影镜头是用摄像机不间断地拍摄下来的片段,是构成影片的基本单位,也是电影造型语言的基本视觉元素。而动画片的镜头是由一张张的画面组成的,最终会在银幕上呈现出来。

分镜头就是按照导演的总体构思,将文字剧本转化为生动的画面并配以相应的文字说明,是未来影片制作的蓝图。实际上,分镜头就是创造影片视觉形象的工作本。我们通常把分镜头称为"分镜头脚本""分镜头台本"等,分镜头设计是影视创作必不可少的前期准备,是中期制作和后期处理的依据和蓝图。分镜头剧本是导演对影片全面设计和构思的蓝图,是导演对剧本的重新阐释,是影片拍摄及制作的主要依据。

在一部影片的创作中,分镜头具有承上启下的作用,它通过一系列连续的画面来讲述一个故事,是将文字转换成立体视听形象的中间媒介。导演或分镜师需要根据文字脚本来完成分镜头画面设计和相关信息的填写,包括音乐、音响、镜头的播放时间以及影片的风格等内容。

早期的分镜头通常采用手绘的形式,就是在分镜头纸上用铅笔绘制镜头草图并配以相应的

文字说明。一些动画电影为了将前期做得更精细、更直观，还会制作彩色版的分镜头，强调光影和色彩的应用，烘托气氛。

近年来随着计算机技术的发展，人们可以使用相应的数字绘图软件、分镜绘制软件，或使用数位板直接在计算机中绘制分镜头，称为数字分镜头或电子分镜头。常见的 Flash、Photoshop 软件都可以用来直接绘制数字分镜头，专业的 Toon Boom Storyboard Pro 软件更是将计算机绘制分镜头的流程与传统绘制分镜头的方法完美结合，既可以随时修改问题画面，又能随心所欲地看最后合成的动态效果。

对于分镜头，无论是传统手绘形式，还是数字化制作方式，只是使用的工具不同而已，重点在于对分镜头的理解。不管是动画作品分镜头，还是影视作品分镜头，都不是简单的对文学剧本的视觉形象化的转述，而是导演根据文学剧本进行的二次创作，是导演站在艺术设计的高度，对文学剧本进行重新阐释，并从镜头语言的角度，将叙事性镜头用一张张的画面呈现出来，对影视艺术创作具有统领性的作用。

第二节　分镜头的重要作用

分镜头设计是影视和动画制作的一个重要环节。分镜头究竟是什么，又为何如此重要？要了解分镜头的作用，先要简单地了解动画制作的流程。

动画的制作要经历三个阶段：第一阶段是剧本创作，用文字描绘视听形象，通过分镜头脚本实现拍摄及剪辑设想；第二阶段是制作阶段，根据分镜头脚本表格的具体要求完成角色、动作、场景、声音等的制作，形成成片素材；第三阶段就是剪辑合成创作阶段，将制作好的素材根据分镜头设计进行创造性的组接并完成作品。由此可见，分镜头在动画制作过程中的作用非同一般。

影视片的拍摄与制作是一个非常庞大的工程，需要多人分工合作，尤其是动画片的制作，有人说过："如果一部动画片的剧本和分镜头都完成了，那么这部动画片就完成了50%。"这表明了分镜头的重要性。好的动画分镜头能让观众直观地联想到画面动起来的效果。

对分镜头的设计和把握，是导演对影视片的艺术质量总体控制和制作过程深入操纵的必要手段和基础，分镜头的重要作用主要表现在以下三方面。

一、分镜头是前期拍摄的脚本

以前制作分镜头大多采用纸质手绘方式，这种方式的执行一直是动画制作的一个难题。随着数字技术的进步，现代动画片的创作在完成了分镜头的绘制之后，一般都会将纸质分镜头拍摄下来，或直接在绘图软件中绘制，然后使用相应的软件，结合前期录音将其制作成动态分镜头，较为精确地确定每个镜头的内容、运镜方式和时间，从整体上把握整个影片的节奏。因此分镜头作为前期拍摄的脚本显得尤为重要。如果把一部动画片和一张素描相比，动画有了分镜头，就相当于素描建立好了结构，分镜头是一部动画片的骨架。

二、分镜头是中、后期制作的依据

动画片的中期制作必须依据分镜头中的镜头指示才能顺利完成。如设计稿的制作,需要将分镜头进行加工,画成接近原画的草稿,最后由导演标注完整的指示,告知原画师如何工作,它是原画和背景设定的基础。

分镜头的创作也大大方便了后期剪辑。动画片素材都是按分镜头的要求做好的,所以不用花很多时间去选择素材,只要根据影片的需要,运用剪辑手法将各个镜头连接起来,调整镜头时长即可,大大提高了工作效率。

三、分镜头是影片长度和经费预算的参考

动画片在拍摄之前一般都会有明确的片长和经费预算。动画分镜头绘制完成后,影片的长度基本就确定了。同时因为分镜头里每个镜头的时间都是计算好的,很容易计算出总时间,并控制好节奏,使得片长和故事信息量符合动画片的要求。导演通过对分镜头中画面制作难度的分析,能够估算出制作完整的影片要多少经费。如果是广告片,只有用分镜头确定拍摄内容之后,才能确定拍摄该片所需要的道具、布景和仪器,从而估算出一条广告的费用,这对于广告片来说是至关重要的。此外,在制作经费充裕的情况下可以增加镜头数,请有名的配音人员(或演员)和音乐制作团队来提高作品的知名度,以扩大宣传效果。

第三节　分镜头设计的主要内容

分镜头设计分为两个阶段:分镜头文字脚本和分镜头画面台本。

第一个阶段的分镜头文字脚本,其表格中的内容以文字的形式呈现,包括镜头编号、画面内容、拍摄方式、景别、镜头长度、台词、音效等(见图1-3)。

第二个阶段的分镜头画面台本,是将分镜头文字脚本中的"画面"一栏单独提出来,从艺术设计的角度,基于镜头语言和画面构图,按照银幕画框的比例,将剧本以视觉化的形式完整地绘制出来。

虽然导演将文字分镜头基本进行了镜头化的分解,但"画面"一栏依然是文字性的描写,缺乏直观的画面感。而分镜头画面台本又叫导演剧本,是导演对文学剧本进行充分分析与研究之后,将文学剧本按照镜头语言的形式进行重新阐释,并绘制成可以直接用于拍摄的画面剧本。

对分镜头文字脚本和分镜头画面台本进行比较之后发现:由于分镜头画面台本具有直观性,一些镜头语言可以通过画面直观地呈现,所以无须单独标注,如景别、镜头运动等。但这并不表明分镜头画面不用遵循影视镜头的原则,它只是与画面融合在一起了。分镜头画面的排版有两种,一种是横排版,另一种是竖排版(见图1-4、图1-5)。导演在绘制分镜头台本时,要使用统一格式的纸张(见图1-6、图1-7)。虽然不同国家和地区使用的台本在纸张大小、版面安排上

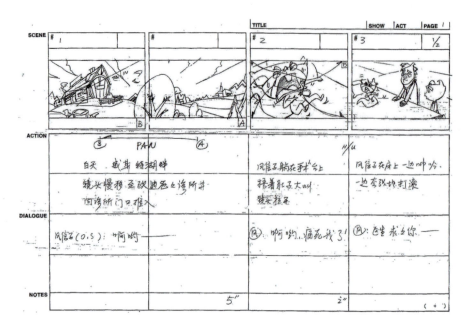

图 1-3　分镜头文字脚本

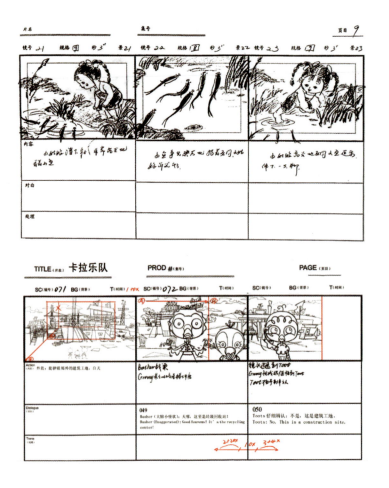

图 1-4　横排版分镜头画面设计

图 1-5　竖排版分镜头画面设计

图 1-6　横排版分镜头纸

图 1-7　竖排版分镜头纸

会有区别,但表格中所要表现的信息基本是一致的。

在对分镜头表格所涉及的内容进行讲解之前,需要先了解画面画框的尺寸问题。一般分镜头纸上的画面画框尺寸为 11.4 厘米×8.2 厘米,这与电视、电影银幕的宽高比是一致的。以前的银幕宽高比是 4∶3(见图 1-8),现在的宽银幕是 16∶9(见图 1-9),因为现在的视频播放器一般都采用 16∶9 的宽屏幕,所以宽银幕已然成为主流。

一般标准的分镜头表格中包括片名、集号、页目、镜号、规格、秒数、背景、内容、对白、处理、音效等内容。导演在进行具体的分镜头画面台本的绘制之前,要对分镜头涉及的每项内容有充分的认识。在分镜头表格中常出现标记符号(见表 1-1)。

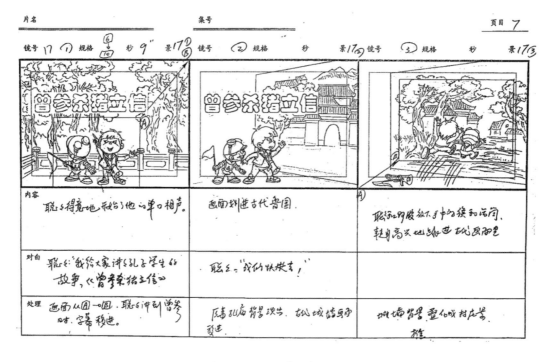

图 1-8　4∶3 的画框比例

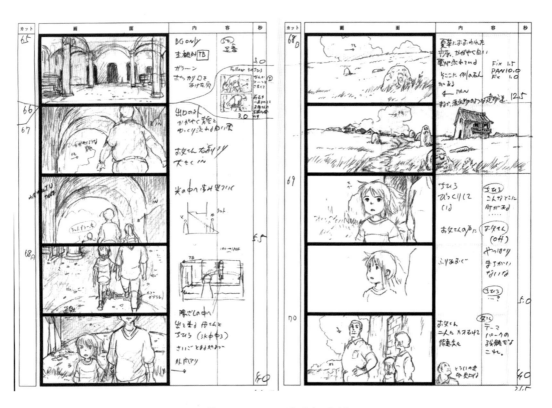

图 1-9　16∶9 的画框比例

表 1-1　标记符号

标记符号	含义	标记符号	含义	标记符号	含义
SC	镜号	ACTION	动作	DIAL	对白
BG	背景	FADE IN	画面淡入	FADE OUT	淡出
OL	前层景	UL	中层景	DISSOLVE	溶景、叠化
PAN	移动至	OUT	出画面	IN	入画面
TR IN	推镜头	TR OUT	拉镜头	HOOK UP	动作衔接

一、镜号、规格、秒数和背景的填写

1. 镜号

镜号指镜头顺序号，按镜头先后顺序用数字标出，可作为某一镜头的代号。国外的镜号用字母"SC"标示，国内的镜号一般用汉字标示，当然也有用字母标示的。从理论上说，每一个镜号代表一张分镜头画面，但是在实践中需要根据具体情况进行合理的调整。如果觉得某些镜头还需要增补，就应该借用前面一个镜号，再加上英文字母就可以。例如在镜号 SC-3 和 SC-4 之间要增加 3 个镜头，那么写成 SC-3A、SC-3B、SC-3E 就可以了。

2. 规格

规格指规格框，画分镜头时使用的画框内还有一个安全框。现在动画片规格框一般采用 16∶9 的宽高比——具体用什么比例应取决于当前屏幕的形式。一般情况下，场景大的规格就大，如远景 15F、中景 12F、近景 10F、特写 8F，采用多大的框取决于场景大小和表演内容。在实际应用中，常根据景别来划分，大全景和远景用 15—12 规格，全景和中景用 7—9 规格，特写和近景用 6—7 规格。也有一些较为成熟的分镜表格中会省略掉规格号。

在填写分镜头表格时，在数字之间常常用箭头来表示镜头运动的方式，如镜头做横向移动的规格号应填写为 10→10，即景别不发生变化，箭头表示移动的方向；若规格号填写为 10→6，则表示采用的是推镜头，景别从大景别变为小景别，箭头表示推进的方向。所以，画面分镜要标出规格号，并用箭头标示镜头的运动方向，便于制作人员进行镜头的调节（见图 1-10）。

3. 秒数

秒数指镜头画面的时间，表示该镜头的长短，常用字母"T"表示。一个镜头需要播放多长时间，导演常常会根据剧情以及角色动作展示和表演的需要来进行估算。分镜头时间的长短会直接影响影片的节奏，时间长则节奏慢，时间短则节奏快。在实际操作中，动画的标准时间设定通常是用更加精确的"秒＋帧"的格式。在分镜表格的填写中，导演会把秒数填写在秒数框内，如 2 秒 12 帧，标示为 2.5"或 2"12k。

4. 背景

背景一般都是按镜号顺序进行填写，与镜号数字基本吻合，常用字母"BG"表示。但是，也有例外的时候，如果有一个镜头的背景是重复使用前面某镜头的背景，就填写"同××镜背景

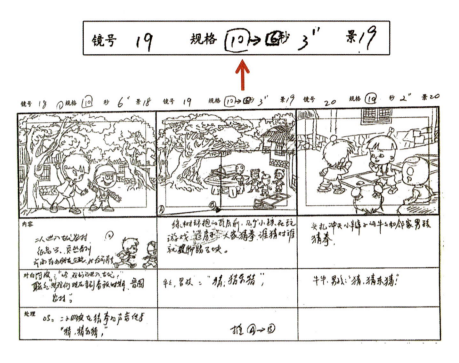

图 1-10　动画片《中华美德故事》分镜头表格中的规格

号",如 SC30 同用 SC15 的背景。那么,在 SC30 镜头的"景"框格内填写"同 SC15"的背景号就可以了。

二、分镜头画面的具体要求

分镜头画面是导演对影片整体构思的体现,是绘制设计稿的主要基础,也是确保各项工作顺利进行的蓝本,这就要求导演必须在镜头画面上明确地表达自己的创作意图。

分镜头画面作为最直观的信息表达形式,要表现影视画面的内容及细节的安排,其中包括人物、背景、景别、透视变化等,要在规定的情景中,把人物的动态和表情画好,让人一看就明白是表达了角色的什么感情和动作。另外,人物与背景的关系、人物如何调度、进画出画的方向、人物动作的范围和幅度以及动作的方向都要明确地表现出来,也可以用一些箭头加以示意,镜头的运动方向、推拉的起止位置、背景移动的方向和长度,也都要一一标明。关于分镜头画面,建议参考经典影片来学习,如日本动画大师宫崎骏的动画分镜设计(见图 1-11、图 1-12)。

三、内容栏的填写

在内容栏填写画面内容,用文字阐述所拍摄的具体画面,这是为了更清楚地交代分镜头画面的内容。导演必须在内容栏里用简明扼要的文字叙述清楚镜头的背景、时间,角色在做什么,是何表情,想要与其他角色发生什么联系,以及画面效果和气氛的提示等。尽量采用文字提示来告诉创作人员应该怎样做,可以提示画面色彩如何,环境怎样,时间是白天还是黑夜,人物光影如何表现,还可以把一些特效也写清楚。

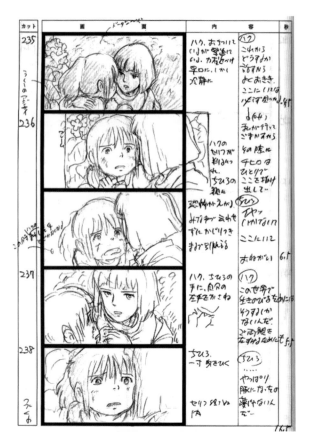
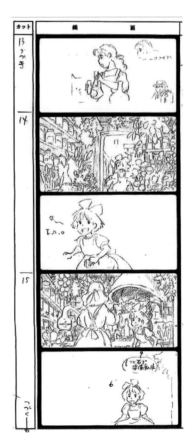

图 1-11　动画《千与千寻》分镜设计　　　　图 1-12　动画《魔女宅急便》分镜设计

四、对白栏的填写

在对白栏中应填写角色说话的内容，包括角色之间的对话、角色的内心独白以及旁白。

分镜头画面中，角色不论是一个还是两个，都必须把他们对话的内容在"对白"栏里写清楚，并要在对话前注明是谁在说。如果在一个镜头中出现的对话内容较多，导演应该根据每秒 4 个字的正常语速，控制对白的长度。一般情况下，对白超过 8 秒，就应该尽量减少对白内容或切换镜头，如以画外音的形式切换到下一个镜头，或在中间插入一个短镜头进行切换（见图 1-13）。

五、处理栏的填写

在处理栏中，导演要把有关这个镜头画面的具体技术处理和艺术处理的要求写清楚。例如这个镜头的运动方式是推、拉、摇，还是横移、直移等，又如后期某个镜头需要加爆破的特效，或添加淡入淡出的转场效果，或音乐起始位置的设置和声效的添加等。另外，导演对镜头画面的一些特殊要求都需要写清楚。一方面导演可以把设想写好，以免以后遗忘；另一方面可以引起其他制作人员的注意，使其按要求制作。

概括起来，分镜头表格的填写内容有：镜号栏用于标明镜头的序号；画面栏用于绘制分镜头画面内容，包括构图、景别、视角、动作、摄影机运动轨迹的设计等；内容栏需要填写动作提示，与画面中的动作相呼应，起到补充说明的作用；对白栏填写对白、独白、旁白等；秒数栏写明该镜头

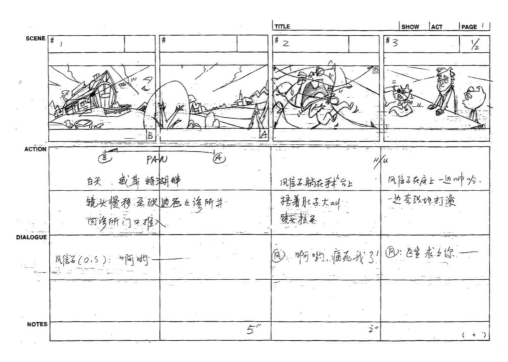

图 1-13 分镜中的对白

的长度,以秒为单位;特效栏应注明该镜头需要添加的特效及用法,有时还会标明后期的镜头衔接方式。

虽然有些影片的分镜头表格并没有完全包含以上栏目,但是就填写的内容来说,一般都不会减少。有些动画师的分镜画面绘制得特别精致、完美,相关的文字提示就简化了(见图 1-14)。

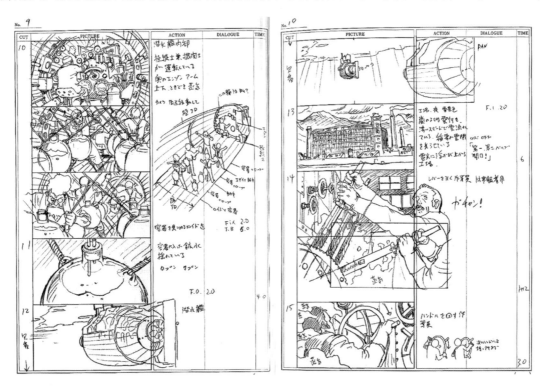

图 1-14 《蒸汽男孩》精致、完美的分镜头画面

● 思考与练习

1. 分镜头的重要作用是什么？
2. 分镜头设计的主要内容有哪些？
3. 请根据所学知识，阐述"数字分镜头设计"的内涵。

第2章 数字分镜头设计基础

第一节　分镜头设计准备工作
第二节　分镜头设计流程
第三节　从文字分镜到画面分镜
第四节　电影与动画分镜头比较

第一节　分镜头设计准备工作

在进行分镜头设计之前,应有导演阐述稿、文字脚本稿或文字分镜稿、造型设计稿、造型转面稿及人物比例图、主场景设计稿、两个角度以上的场景透视图,以及场景平面稿和片集道具稿,还要有先期对白和先期音乐。做好了这些准备工作,才可以进行分镜头设计的工作。

一、导演阐述

导演阐述是导演艺术构思的文字表述,阐明对剧本的理解,对主题立意的说明,对全片的风格样式的设想,对人物形象性格的把握,对场景空间的地理位置、时代特征以及全片美术风格的把握,以便保证影片创作理念的统一。对分镜头而言,导演阐述的指导意义尤为重要,因为影片的风格或者说影片的视觉形象都在分镜头中体现出来,可以说分镜头是导演阐述的画面、文字及技术处理的集中体现。

二、文字剧本

完整的剧本是画分镜头的前提,在理解剧本的基础上,先想一想剧本里的画面,打好腹稿,这样画的时候才能胸有成竹。下面来看一段动画片《巫农太岁传》的剧本:

小初卧室(傍晚/内)

小初伏案写作业,听着收音机里的故事。窗外(书桌前)几撮小头发晃来晃去。小初向窗外张望,小头发消失。

小初家门口(傍晚/外)

小初走到门口,开门,看见一只耳朵受伤的小兔子气呼呼地瞪着她,被拴在门前。小初眉开眼笑地抱起小兔子,小兔子猛咬了她一口。小初轻叫一声,仍温柔地抚摸小兔子的脑壳(兔子的小牙还咬在她手指上)。

窗前的灌木丛轻轻动了动,小初抱着小兔子走到灌木丛前。

小多怯生生地慢慢站起来(身上挎着二炮书包)。

分析一下主要剧情:傍晚,小男孩带着一只小兔子去找小女孩。要怎样合理安排时间、控制节奏呢?用多少个镜头表现这段剧情比较合适?性格调皮的小男孩怯生生的表情该如何表达?你想要观众感受到的是什么?这些都是画分镜头前就要考虑清楚的问题。

三、角色设定

实拍影片的角色是由演员来担当的,而动画片的角色形象来自设计师的画笔,造型设计人

员根据剧本以及导演的意图进行角色设计。角色设定图是画分镜头的必备素材,通常包括角色标准动作图和转面图,以及剧中人物比例图(见图2-1)。

1. 角色标准动作图

标准动作图中有人物的性格说明,这样在设计角色的动作和表情时就有了参考依据。详细的角色设定图还包括人物常见表情及肢体动作设计图(见图2-2)。不是所有出现在动画中的角色都会给出详尽的转面图等参考图,戏份较少的角色一般只给出3/4正侧面或正面角度造型。如果动画中角色有转身等其他角度的动作设计,那么分镜头设计师只能根据一个面自行设计出所需的角度。

2. 角色转面图

转面图至少需要三个面:正面、侧面和背面(见图2-3),有了这三个面做参考,设计镜头角度时人物形象才不易变形。

在绘制分镜前,应对这些角色设定资料进行充分研究和分析,并予以掌握。作为影片第一视觉形象的画面分镜草图,应为后续工作提供正确的示范,包括人物造型特点、人物性格特点,以及特定的动作设计。

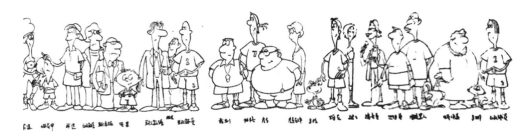

图 2-1　人物比例图(选自动画系列片《超级球迷》)

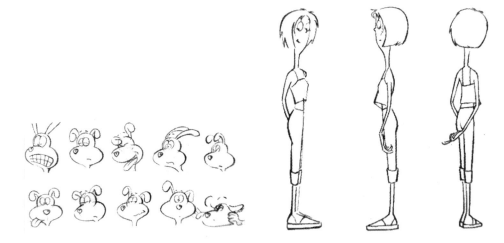

图 2-2　角色表情图(动画《超级球迷》)　　图 2-3　角色转面图(动画《超级球迷》)

四、场景设定

场景设定是根据每场戏的不同环境,画出主场景稿,并有多个不同视角的背景稿。除了有

风格、有立体关系的图外,还要有平面标志图,大到一个农场、一个街区,小到一间房。平面图对分镜设计同样具有重要意义。画面分镜导演将在场景设定的基础上确定人物活动路线、人物之间的位置关系及机位、视轴线。场景设定要确定场景设定线稿、人物和背景比例关系,以及场景平面图。

1. 场景设定线稿

场景设定是故事发生的背景环境,包括内景和外景(见图2-4、图2-5)。画分镜头只需要场景设定线稿。

2. 人物和背景比例关系

在画分镜头前一定要弄清人物和背景的比例关系,避免出现人物"站"不到背景上的尴尬局面。

3. 场景平面图

除了带透视的场景设计,通常还需要特定的场景平面图作为补充说明,图2-6是角色居住环境的场景平面图,可通过该图详细了解场景的具体结构和方位。

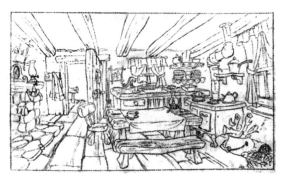
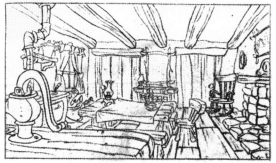

图 2-4 场景(室内景)

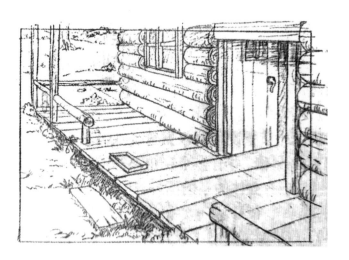

图 2-5 场景(室外景)

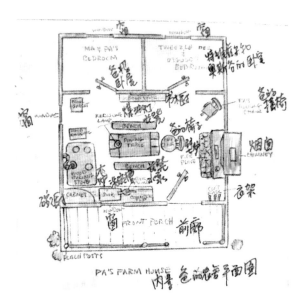

图 2-6 场景平面图

五、道具设定

道具就是动画片中能动的非生命形象。简单的道具只要画一个透视图即可,复杂的则需要多画几个面,以便了解其具体结构。道具设定同样要注明道具和人物的比例关系。

六、配音、音乐及音响素材

实拍电影一般不需要前期录音,而动画片一般都采用前期录音,即在动画制作之前就将声音确定。这样做的好处是能将影片的时间精确到秒、帧,画分镜头时可以用这个时间做参考。

1. 先期对白

选择适合角色的配音演员,发挥配音演员的优势,先录制对白,然后将对白时间长度,当然也包括对白之间的间歇以及语气的时间长度,写在每个镜头的摄制表上,分镜导演则根据对白长度来控制每个镜头的长度。这些内容包括对白、动作及停顿,并将其分成若干个表演 POS (关键动作)。另外,由于配音演员的再创作,将在情绪、气氛上给分镜及动作设计人员很大的启发和想象空间。

2. 先期音乐

动画片的音乐有同期创作,有后期按画面进行现场演奏或编辑的,也有先期作曲、演奏并灌录的,称为先期音乐。然后分镜导演及原画设计根据现成的乐曲产生创意并制作动画片。比如早期迪士尼出品的米老鼠系列动画片,就是根据一些现成的已录制完毕的音乐进行情节和画面设计的。根据音乐的节拍和旋律来设计分镜画面,可以使音乐与画面更加吻合。

我国的经典动画片《三个和尚》就是先期音乐制作的一个典范,作曲家根据导演的意图为片中主要场次的主要音乐旋律做好曲,分镜导演再根据录制完成的曲子设计画面及动作。系列动画片《超级球迷》的一分钟片头就是根据主题曲"球迷跟我走"设计出画面分镜头的(见图 2-7)。

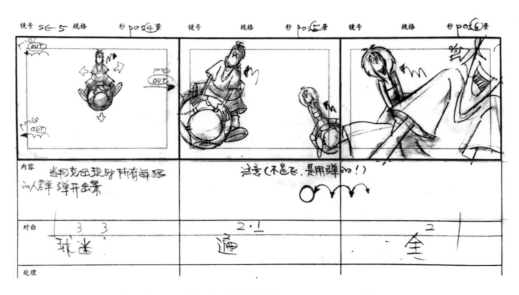

图 2-7　根据音乐简谱的长短,确定画面内容

第二节　分镜头设计流程

绘制分镜头的一般流程(步骤)见图 2-8。

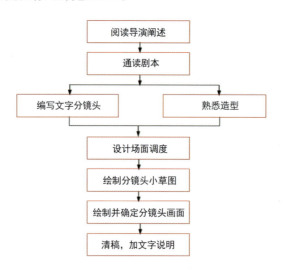

图 2-8　分镜头绘制流程(步骤)

一、阅读导演阐述

先阅读导演阐述,理解导演对整个影片的风格定位、设计思路。例如国产动画片《快乐奔跑》的导演孙立军在影片制作之初对该片的整体定位:"虽然动画片《快乐奔跑》针对的观众群主要是孩子,但在经济高速发展、工作压力日益加大的今天,成人更需要放松。每个人都拥有美好

的童年回忆,无论孩子还是成年人,对童话世界的向往都是相同的。我们抓住的正是'童真'这个点,从角色到场景都围绕可爱的、充满童趣的元素进行设计,搭配轻松、搞笑的故事与真挚的情感,力求让陪伴孩子一同观影的家长、时尚的白领及其他成年人,都能得到精神上的愉悦,获得更多欢乐。"

二、通读剧本

认真通读剧本,打好腹稿。

三、编写文字分镜头、熟悉造型

根据导演阐述和剧本的要求,将镜头画面用文字的形式表述出来,为绘制分镜头做好准备。文字分镜头一般包括两种表现形式:表格形式和列表形式。表格形式的文字分镜头简洁、直观,是最常见的表现形式(见表2-1)。列表形式的文字分镜头一般省去了时间说明,是一种概括性的镜头设计文字表述。同时,要仔细看一遍分镜头中的人物、场景及道具造型,重点留意人物与场景、道具的比例关系,必要时还可以临摹一遍以加深印象。

表 2-1 动画片《快乐奔跑》文字分镜头(部分)

镜号	时间	景别	背景	描述
44-017	3″	特写	赛场入口	入口的大门轰隆隆地打开,此门是向上拉动的。伴随着机械声,镜头颤动
44-018	2″	全景	赛场入口	多多等人紧张地看着大门开启,上方不断地掉落灰尘、石块。镜头颤动
44-019	6.5″	大全景	赛场入口	镜头微摇,大门打开。后期加入颤镜
44-020	3″	中近景	赛场入口	多多等人兴奋地相互祝贺
44-021	2″	中近景	入口舞台中心	阿甘老师兴奋地打开双手宣布:"决赛开始。"
44-022	2.5″	远景	场外观众会场	电视屏幕中几个队伍依次进入大门。阿甘:"有请选手们入大门。"
44-023	2″	小全景	场外观众会场	人们欢呼,人声鼎沸
44-024	5.5″	中景	比赛直播间	屏幕上显现仙人掌等人在树丛中奔跑。蘑菇主持人解说:"现在比赛已经正式开始,让我们来看看各队的状态吧!"
44-025	3″	全景	赛场	直接切大屏幕中的图像。主持人画外音:"我们可以看到饱含激情与活力……"
44-026	1.5″	远景	赛场	屏幕中豆子队在奔跑。主持人画外音:"各位选手。"
44-027	2.5″	全景/中景	赛场	屏幕显示水果队和鲜花队。主持人画外音:"已经迅速地进入了比赛场地!"
44-028	3″	中景	赛场	萝米艰难地穿过树丛,和小普先出画。糖糖满头大汗,气喘吁吁地跟在后面。最后面的多多拨开树叶,看了看3个小伙伴,再跑

四、设计场面调度

在绘制分镜头之前,需要根据剧本要求及场景特点设计人物的出场方向和人物运动路径,还要确定虚拟摄影机摆放的位置,完成人物和摄影机综合调度的设计。

五、绘制分镜头小草图

上海美术电影制片厂的著名导演王树忱曾说过:"在落笔绘制动画分镜头台本之前,导演先要把这一段戏反复思考,要把文字内容理解成为画面形象并在脑中浮现,然后要在脑中'过电影'。"所谓"过电影",就是把文字剧本转化为画面形象,每个镜头,包括镜头的推、拉、摇、移的处理,均要像一部已经完成的电影一样在脑海中浮现,并反复几次,直至感觉连贯。这时,就可以用较快的速度,用类似火柴盒大小的构图,简单地勾画形象,对镜头及人物位置进行合理的布局。这种分镜头小草图也可称为概念草稿,一般在纸上根据个人喜好画十几个甚至几十个镜头小格,人物、场景造型极端简化,只要能看出基本特征即可(见图2-9)。它可以用最短的时间将脑海中闪现的灵感记录下来,在表现完整的剧情的同时也方便修改。

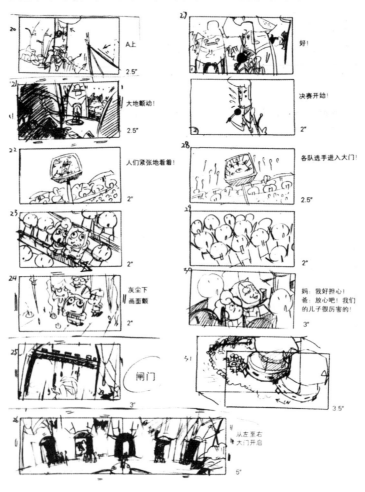

图2-9 动画片《快乐奔跑》分镜头小草图

六、绘制并确定分镜头画面

初稿出来后,导演就要进一步推敲画面与叙事之间的关系。首先,导演要把握好主观镜头与客观镜头的关系。其次,导演在绘制分镜头画面时,不管画面怎样变换角度,都要受到轴线规律的制约。导演在画台本时轴线始终要很清楚,否则会出差错,造成镜头画面方向混乱。最后,在绘制分镜头画面时要根据剧情的发展,在一段戏和一组镜头中合理选择各种景别,使剧情更自然流畅。

接下来绘制定稿分镜头画面。用线条绘制分镜头,仔细检查每个镜头的处理是否恰当,整部戏是否叙述得比较清楚、生动以后,就可以对分镜头画面进行精画了。精画包括依照造型划分人物角色形象、透视的调度及准确性,并按照场景设计与画面的透视效果配上背景。在精画的过程中,同样要对每个镜头进行审视,如果有不合适的地方,应重新调整。

最后加入文字说明并确定镜头时长(见图2-10)。

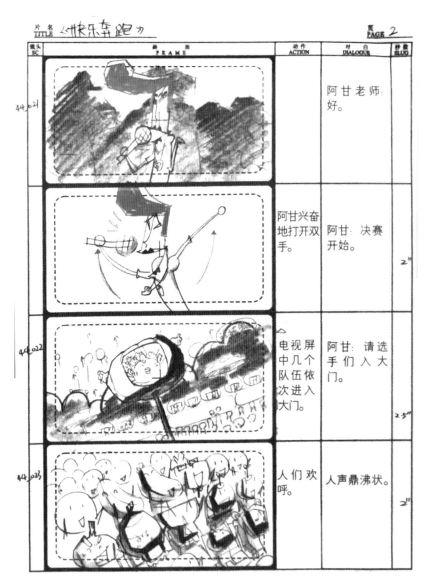

图 2-10　动画片《快乐奔跑》分镜头

第三节 从文字分镜到画面分镜

如何将文字内容转换成一幅幅生动活泼的画面?动画电影《蒸汽男孩》中的文字分镜与画面分镜的直观展示见表2-2和图2-11。

表 2-2　文字分镜(节选自影片《蒸汽男孩》)

镜号	景别	时长	内容	声音	处理
10	中景	6秒	一名国家军事负责人从后面的黑暗中走出来	西蒙:请大家欣赏我们的表演吧	叠化,从阴影处开始上色
11	近景	5秒	雷伊等人从黑暗的通道中走出来,左边是辛普森,右边是迪普。雷伊最后环视四周	无对白	向上看,加镜头上推
12	全景	4秒	从巨大的军舰走向密密麻麻的船坞的三人	雷伊:那些人要去哪儿?	画面左右推,不用拉
13	近景	16秒	辛普森和迪普走进船坞深处,雷伊跟在后面。迪普一边回头一边走出画面。雷伊一边怯生生地看着四周,一边向前走,看到前方,雷伊吓了一跳	迪普:就是这里。雷伊:这里是……啊!	固定镜头

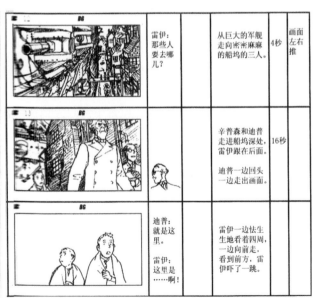

图 2-11　影片《蒸汽男孩》画面分镜

一、从文字语言到视听语言

文字语言和视听语言是两种不同的艺术形式,彼此间存在着质的不同,二者在相互转换时必然会出现差异。可以做一个实验,我们对"太空"有一个非常清晰的概念,但当我们阅读到这个词语,将这一概念视觉化的时候,脑海中却呈现出不同的画面。可以通过《花木兰》这部电影开场戏的剧本和最终影片的对比,进一步了解文字语言和视听语言之间的区别。

[长城]

士兵在长城上巡逻。

单于的猎鹰袭击士兵并叼走士兵头上的头盔。

猎鹰落在圆月前面的旗杆顶上,放声鸣叫。

一个个铁钩挂在长城之上。

对照最终影片(见图 2-12)可以发现,剧本中虽然只有四句描述性语言,但在电影当中却用了十多个镜头来完成。由此可见,剧本和影片之间必然存在一些差异。从文字语言到视听语言的改编过程中,有几点是值得我们注意的:

1. 通过空间和动作推演故事情节

视听不同于文字,前者通过空间转换和角色表演,结合声音演绎故事情节,抓住文学剧本中关于空间和动作的描述尤其重要。

尽管在编写剧本的过程中始终遵循视觉规律,然而文字语言难以规避语言的法则,很多描述性的隐性语言需要读者通过想象来完成解读。而视听语言具有直观性,呈现具体空间和动作,这类语言不需要读者通过想象来完成情节的推演。

2. 注重叙述行为事件的语句和评论描述性语句各自的作用

叙述行为事件的语句是可视性语言,在编写分镜头文字剧本时,该类语句应忠实于剧本的描述,注重行为动作的表现,对于评论描述性语句,则要围绕叙述行为事件的语句展开。

3. 研读剧本,分析节奏

无论文字与视听之间的转换存在怎样的差异,两种不同表现形式的语言都可以呈现同样的节奏变化,因此在改写的过程中既要注重剧本总体节奏上的变化,又要注重局部冲突的节奏变化,并通过景别、镜头时间、拍摄手法、动作、声音将剧本的节奏表现出来。

二、视觉叙事

视觉叙事就是用画面讲故事,已经有上千年的历史了,比如早期的岩石壁画就讲述了与远古人类相关的故事。尽管现在讲故事的途径和方式有所改变,讲故事的人目的却始终如一,那就是要向观众传达信息。故事是否能给人留下很深的印象,就要看讲故事的人是否能讲的让观众有身临其境的感觉。要达到这样的效果,必须通过故事以及画面共同传达的信息来完成。

"让我看到,不要只是对我讲述"是故事视觉化的基础。如果你要讲述一个故事,你就必须诱导听众将所讲述的语言转化成形象。但是,如果你想把你的故事展示在观众眼前,那么你必

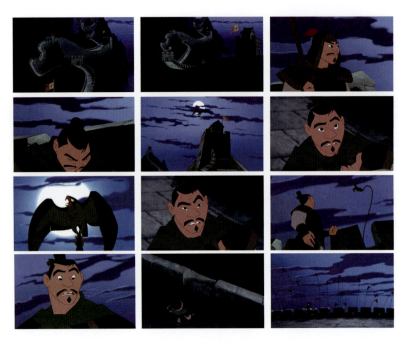

图 2-12　电影《花木兰》开场戏的一组镜头

须对语言的依赖少些,对形象化的展示形式多利用些。当你展示一个故事的时候,实际上是在将你的信息塑造成可视化的影像。通过下面这个案例,我们可以了解讲述故事以及展示故事分别是怎样的一种方式。

讲述故事的案例

邻居们都认为杰克是个爱欺负小孩子的人。他站在街角拐角处,身上穿着黑色的T恤衫和蓝色的牛仔裤,在T恤衫的袖子里还卷着一盒烟。其他的小孩子们经过这个拐角的时候都躲着他。因为这个高年级的学生曾经威胁过他们,如果谁敢踩到他的路,他就会把自己吸剩的烟蒂弹到那个人的头上去。

这个案例向观众"讲述"了杰克的行为和个性,接下来就靠观众自己想像当时的情景,以及杰克和孩子们的各种动作了。

展示故事的案例

杰克的脸颊上堆满了雀斑,虽然只有十几岁,身材却很魁梧。他的胸前还胡乱刺着骷髅纹身。他站在路上,用穿在脚上的军用靴磕着地上的土,泥巴粘在他鞋子周围。这时,他从耳朵后面拽出一根香烟,然后把它叼在嘴里。他的眼睛扫过一群上学的孩子,只见他们乖乖地排成一队,急匆匆地从一条很脏、微窄的小道上经过杰克的身边。突然,杰克的眼睛盯上一个矮小的小男孩,这个小男孩小小的肩膀上拖着一个大大的背包。杰克坏笑一下,长长地吸了一口烟,然后迅速地向那个小男孩逼过去。

现在这个故事就更加形象化了。观众已经"看到"杰克在一边踢着土,一边从耳朵后面拿香烟的形象了。在写作视觉化的内容时,你可以"展示"角色的动作、地点和环境情况,以及角色的感受等。

第四节　电影与动画分镜头比较

一、电影分镜头基本概念

电影是镜头排列的产物。导演在处理镜头前都需要经过缜密的思考,在正式拍摄前画出简要的分镜头草图,对不满意的镜头及时修改,就能避免实拍时返工的麻烦。但是由于真人影视片受多方面客观条件的限制(也可以理解为真人影视片摄制过程中,各种人为因素及客观条件会相互制约),因此即便设计了分镜头,在实际拍摄过程中有的无法达到,有的要服从客观条件而进行调整,无法真正起到控制局面的作用。因此不是所有的导演在拍电影前都会画分镜头,这与个人的喜好和做事方式有关。导演张艺谋就是一位画电影分镜头的高手,图2-13是他的电影作品《英雄》中的部分镜头。电影《角斗士》中写实风格的分镜头设计如图2-14所示。

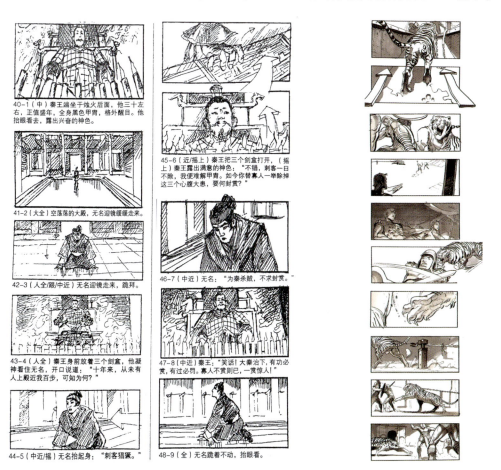

图2-13　电影《英雄》分镜头设计　　图2-14　电影《角斗士》分镜头设计

二、电影与动画分镜头相同点

电影分镜头的画面和动画分镜头很像,都包括镜头号、画面和动作的文字说明。

三、电影与动画分镜头不同点

电影分镜头偏重于文字描写,而比动画多出来的部分是镜头摄影机配音等,这是为了让拍摄效果更加符合导演的创作意图。动画分镜头主要用画面来表示,除了改写文字剧本的内容,还有锁定原画构图范围和风格的作用。此外,电影分镜头还有两个突出的特点:

1. 精简的分解动作设计

电影分镜头中分解动作的设计较简单,这样能给演员更多自由发挥的空间。而动画分镜头常详细绘制动作的分解。

2. 缺少时间说明

电影分镜头的作用是给实拍做参考,实拍时一般都会多拍一些不同角度、不同长度的镜头备用,便于后期剪辑,因此没有必要把时间确定得太具体。动画分镜头则应尽量确定准确的时间,避免因时间过长增加工作量或时间太短达不到剧集的内容要求。

总之,动画分镜头借鉴了很多电影分镜头的技法,因此在学习绘制分镜头前,多研究优秀电影的拍摄技法及分镜头技巧能学到很多知识,开阔眼界。

● 思考与练习

1. 简述分镜头设计的步骤。
2. 如何理解视觉叙事?
3. 电影与动画分镜头的区别是什么?
4. 如何将剧本转化为文字分镜头?

第 3 章 如何进行分镜头设计

第一节　镜头基础知识
第二节　镜头景别及运用
第三节　镜头拍摄角度
第四节　运动镜头的认识和运用
第五节　镜头画面构图
第六节　机位的运用与轴线
第七节　场面调度

第一节 镜头基础知识

影视作品是由一个个镜头组成的,那什么是镜头呢?镜头中包含哪些内容?镜头与镜头之间的组接需要注意哪些问题?更具体地说,我们手上有一个故事,该怎样用画面和声音讲述这个故事?怎么讲才更引人入胜?怎么设计画面才能让观众入戏?想要画好分镜,就必须了解镜头的相关知识。

一、认识镜头

在影视艺术中,镜头是最小的语言单位,正是有了镜头的存在,才有镜头段落的存在,才构成了场次。同时,镜头与镜头之间的不同组合,构成了一定的情节,形成了一定的氛围。

对于实拍电影来说,镜头就是用摄影机不间断地拍摄下来的一格格(帧帧)的画面片段,这一过程也可以用开机、关机来表示。而动画中的镜头是按照摄影机拍摄的原理,将摄影机从开机到停止这一过程中所拍摄到的镜头用画面表现出来。

通常,一部90分钟的电影有1250~1500个镜头,10分钟的短片有150~180个镜头。对于镜头,我们必须知道:镜头是指视觉能够感受到的画面,也指活动的、相互连接的画面,它以时间长度为计量单位,声音也是镜头的组成部分。镜头不仅提供画面和声音信息,而且能够表达作者的意图和观念。

随着划分标准的不同,镜头的分类也不同。按照镜头的长度,可划分为长镜头和短镜头;按照镜头的视觉角度,可划分为主观镜头和客观镜头;按照镜头的运动情况,可划分为固定镜头和运动镜头。

二、长镜头与短镜头

有些影视作品,整部片子只有一个镜头,称为"一镜到底"。"一镜到底"是指拍摄中没有cut情况,是一种电影拍摄手法。最经典的早期代表作品应该是希区柯克的电影《夺魂索》,大约10分钟只用一个镜头。还有史诗级作品《俄罗斯方舟》,是用数字摄影机拍摄的,影片全长九十多分钟(见图3-1)。

南斯拉夫的动画短片《一生》采用"一镜到底"的表现手法,全片景别只有一种,视点也不变,影片将银幕画面一分为二,上下两个画面,分别用全景式的观察视点将两个人物一生的岁月展现给观众。另一部艺术短片《苍蝇》以苍蝇的眼睛作为主观视点和摄影机,展示的所有画面都出自苍蝇的眼睛,它一边飞一边向观众展示它的主观所见,整部片子"一镜到底",只有一个镜头(见图3-2)。

镜头长度有长镜头、短镜头和一般镜头之分,一般来说,6秒钟以上长度的镜头可称为长镜头,短镜头则在2秒钟以下,3~5秒钟长度的镜头为中等长度的镜头。一部影视片中,以中等

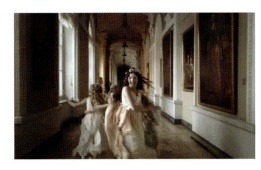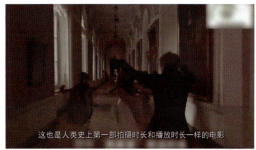

图 3-1　电影《俄罗斯方舟》一镜到底

图 3-2　艺术短片《苍蝇》一镜到底

长度的镜头为主。

1. 长镜头

长镜头一般指 6 秒以上的镜头,而且能够保持空间的完整性,通常应用景深镜头或移动虚拟摄影机进行拍摄。长镜头在表现宏伟的场面、广阔的环境以及精美的场景结构等方面有很大的优势;在表现角色心理情绪方面也有其独特之处,能让观众看到角色完整的心理活动过程。但是,长镜头与长镜头之间的组接不宜过多,因为连续几个长镜头会造成影片长时间的节奏缓慢,情节平缓。香港导演杜琪峰的电影《大事件》开篇是一个长达 7 分钟的长镜头(见图 3-3),他的镜头调度不止于一个平面,还有角度及焦距的变化。电影《教父》用一个缓慢的长镜头作为开场,伴以低沉的音乐,营造出神秘的效果(见图 3-4)。

图 3-3　电影《大事件》的长镜头

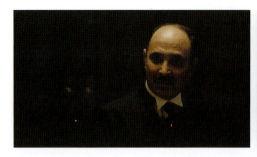 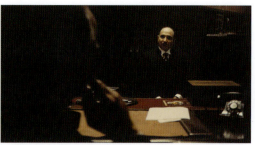

图 3-4　电影《教父》的开场长镜头

2. 短镜头

短镜头是相对长镜头而言的,指持续时间低于 2 秒以下的镜头。可通过空间的切割、多个短镜头的组接来保持时空的完整性、连续性。这种镜头节奏感很强,充满力量。现代主流的商业电影都钟情于短镜头的大量应用,它能使观众的心随着镜头的高速切换而紧密地与影片情节联系在一起,欲罢不能。

但是,短镜头也有其弊端,虽然短镜头可以调动观众的情绪,但是持续时间过长,会让观众感到眩晕、疲劳,此外,短镜头画面的过度切换,容易给观众带来认知上的障碍。

三、客观镜头与主观镜头

我们在设计镜头画面时,常会考虑镜头视角的问题,即画面是由谁的眼睛看到的。以此为划分标准,镜头可分为客观镜头和主观镜头。

1. 客观镜头

从观众的视角出发来叙述的镜头叫作客观镜头,这是在各类影片中使用频率非常高的一类镜头。在一个客观镜头中,摄像机被放置在一个相当中性的位置上。观众没有从任何剧中人物的视角来看待周围场景,而是从旁观的角度来观察一切。客观镜头不带有明显的导演主观色彩,也不采用剧中角色的视点,因此能将事物尽量客观地展现给观众。在一部影片中,通常大部分镜头都是客观镜头(见图 3-5)。常常能够在纪录片、情景喜剧和电视采访中看到这种类型的镜头。

2. 主观镜头

主观镜头是指将摄影机的镜头当作剧中某一角色的眼睛,主观镜头所表现的内容带有明显的导演观点,可用来表现人物的主观心理感受、强化事件的某一重要瞬间、表达导演对世界的哲学观点等,产生使观众身临其境、感同身受的效果,让观众和人物进行情绪交流,获得共同的感受。如观众的视线越过某个角色的肩部看到另一个角色,即主观过肩镜头(见图 3-6)。

主观镜头是最个人化也是互动性最强的一种镜头样式。当摄影机摆放在屏幕中一个角色的位置上,观众透过此角色的眼睛看到情节展开时,主观镜头就产生了,观众能感受到角色所感受到的。举例来说,一个玩游戏的人可能就是屏幕上那个通过枪上的瞄准镜来瞄准靶子的人,这种视点镜头是主观镜头的极致表现形式(见图 3-7)。此外,客观镜头和主观镜头是相对的,而不是绝对的。

图 3-5　客观镜头

图 3-6　主观过肩镜头

图 3-7　视点镜头

四、快镜头与慢镜头

1. 快镜头

低于摄影机正常速度(24 格/秒)拍下的镜头叫快镜头,放映时在荧幕上出现比实际运动快的效果。快镜头若运用得当,会产生一种夸张的、戏剧性的效果,不过在动画片中较少应用。

2. 慢镜头

高于摄影机正常速度(24 格/秒)拍下的镜头叫慢镜头,放映时在荧幕上出现慢动作。慢镜头在影视的造型中有特殊的意义,它能人为地"延缓"动作节奏,"延长"动作时间,使观众看清在正常情况下看不清的一些动作过程。

五、关系镜头和动作镜头

1. 关系镜头

关系镜头以全景系列镜头为主,用于交代场景的时间、环境、地点和人物等,也可称为场景主镜头、交代镜头、空间定位镜头、贯穿镜头或整体镜头。由于该类镜头一般持续时间较长,担当着重要的说明、表意作用,因此需要较细致地推敲镜头画面的构图、造型元素的安排以及色调、光影,以得到最佳的视觉效果。

关系镜头能构造视觉舒缓的意境,如果在全剧中应用比例超过 10%,就会使影片的叙事风格、视觉风格发生变化,使影片节奏舒缓,更具表意功能。

2. 动作镜头

动作镜头也可称为局部镜头、小关系镜头、叙事镜头。动作镜头的景别处理以中景及近景

系列(中近景、近景、特写、大特写)景别为主。

这类镜头在常规影片中的使用频率非常高,一般占全部镜头的60%到80%,用于表现人物表情、对话、反应及动作等。由于动作镜头本身一般较短,视觉节奏较快,因此应用这种镜头时其画面构图只要能够交代清楚需要表现的内容即可。通常无法像对待绘画作品一样设计该类镜头的画面构图,一是制作时间上往往不允许,二是在很多短暂的动作镜头中,拍摄对象的运动状态较为复杂,几乎不可能在表意成功的前提下建立良好的构图。在分镜头的绘制中,动作镜头是创作的重点、视觉的核心,需要给予高度重视。

六、渲染镜头

渲染镜头又称为空镜头,一般指景物镜头和环境镜头(见图3-8)。渲染镜头的景别取决于镜头内容的要求和前后镜头视觉上的变化需求,所以较为随意,没有特殊限制。渲染镜头一般占全部镜头的5%至10%,任务是在镜头的排列和组合中起到对叙事本体、场景、动作及主体的暗示、渲染、象征、夸张等作用。

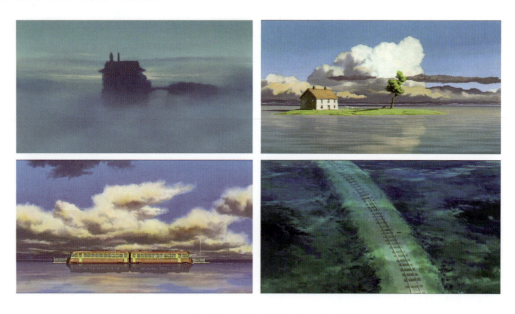

图3-8 动画片《千与千寻》中的渲染镜头

第二节 镜头景别及运用

一、景别的概念与类型

景别是指由于摄影机镜头与被摄主体之间的距离不同,而造成被摄主体在画面中所呈现的

范围大小的区别。景别取自摄影的专业术语,顾名思义就是取景大小的区别。

景别是如何产生的?在动画镜头中的作用是什么呢?

在开始选择镜头的时候,很多导演会应用一些基本的规则来设计一场戏。这些规则包括以一个定场镜头开场,然后逐步向镜头内的场景推近(见图3-9),具体如下所示:

(1)一个远景开场,确定一个场景,展示人物同背景环境的关系。

(2)移至中景,展示人物之间的互动关系。镜头越近,故事展开得就越深入。

(3)应用特写镜头来揭示人物的性格特质。

(4)回到远景镜头或中景镜头来重新引导观众。

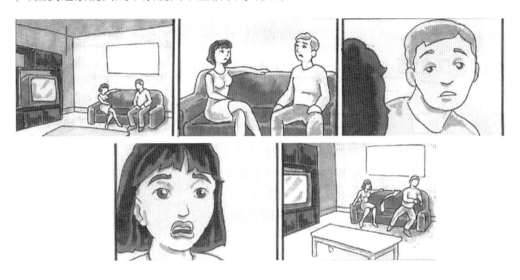

图3-9 设计一场戏的景别

举个生活中常见的情景:一个瘦弱的小男孩经常受到"孩子王"的欺负但又无力反抗,为了报复对方,他偷偷来到"孩子王"家楼下,环视了一下四周,发现整个小区都静悄悄的,没有人(大全景);接着视线集中到"孩子王"家的阳台(全景),他拿起一块石头对准阳台上最大的那块玻璃(近景);就在他抬手准备扔石头的瞬间,听到身后有人咳嗽的声音,他颤颤巍巍地回头,看到"孩子王"愤怒的双眼(大特写)。

这是一个拍摄点固定,通过调节焦距使视觉重点由远及近发生变化的例子,因此,景别也称为视距。按照景物离摄影机(或虚拟摄影机)的远近,景别可以分为大远景、远景、大全景、全景、中景、中近景、近景、特写和大特写。通过前后层焦点虚实的变换,运动镜头的运用等,镜头本身也可以实现景别的变换。

1. 大远景

大远景是指人物在画面中只占画幅高度的1/4,画面以表现远处的人物、景物为主,为之后的镜头确定故事的情节关系。大远景常用在影片的开头和结尾,用于表现广阔的场景。

2. 远景

远景也称为广景,展示环境全貌,包括场所、主体,以及行为动作。远景全景式展现场面广阔的画面,以表现环境气氛为主,人物在其中显得极小,一般出现在开场镜头。远景的画面停留时间应相对长一些,以使观众看清较小的活动主体。远景的作用是表现人物所处的具体环境,

人物位置、动作以及大的形体变化，强调人物与环境之间的关系，以及确定在整个剧情中镜头的调动是否具有合理性(见图3-10)。

3. 全景

全景是指表现人物的全身形象或某一具体场景全貌的画面(见图3-11)，充分表现人与环境、人与人之间的关系，完整表现人物的形体动作。全景一般用于故事发生的地点，主要介绍所要表现场景的特征和面貌。在这一景别中，观众看不清被摄对象的具体细部，主要是对人物所在环境产生一种整体感受。全景通过画面中景物和人物总体布局的处理，以及色彩关系、明暗搭配等重要因素的合理安排，依靠环境场景的烘托来反映故事进展，营造一种情绪和意境。

4. 中景

中景是指表现人物膝盖以上部分的画面(见图3-12)，主要展现人物的半身动作与脸部表情，同时也要把环境等多种因素考虑进去，比如人与人之间的关系、表情的变化，是一般叙事和表演场面中比较常用的镜头。在这种镜头中，角色的具体动作是表现的要点，角色的表演和动作一定要做得准确到位，要善于运用灵活多变的手法，把角色的心理活动和情绪，通过适当夸张的动作充分地表现出来。

5. 近景

近景是指表现人物胸部以上部分或物体局部的画面(见图3-13)，主要表现人物的表情和神态、情绪。应当注意的是，要通过人物表情、手势、动作来表现情绪。要注意周围环境与角色之间的距离关系、角色与背景的透视变化关系，以及主要角色与周围环境的气氛是否融洽等，把握好这些，就能比较轻松地处理和运用近景镜头了。

 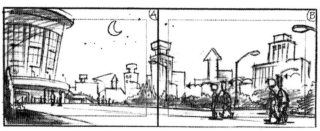

图 3-10　远景

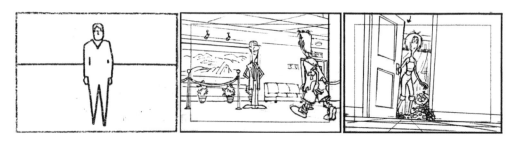

图 3-11　全景

图 3-12　中景

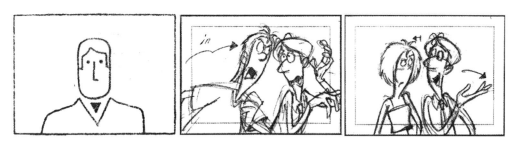

图 3-13　近景

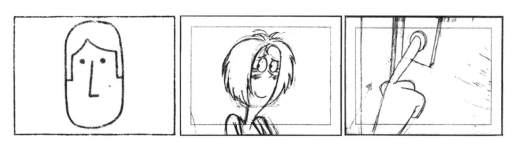

图 3-14　特写

6. 特写

特写是展示人物肩膀以上的部位及物体细部的景别（图 3-14），强调面部细微表情，突出细部特征。这类镜头能够准确地传达故事情节，直接地反映出剧中主人公的心理状态和情绪，同时能间接地影响观众的心理反应。在设计这类镜头时，应该注意处理好人物与背景的虚实关系，人物表情的刻画要精确细致，这样才会使画面效果更加充实，更具有艺术表现力和感染力。

7. 大特写

大特写是景别中的极致，主要表现某一个局部的细微变化，如人物的面部表情、眼神，包括动作过程中的细节和形体运动中的微妙差异。大特写适合用来展现人物的情感变化，常用于营造紧张、神秘的气氛（见图 3-15）。

二、景别的组合运用

通过了解不同景别的作用，我们知道不同的景别带给观众的生理和心理感受是不同的。在实际运用时，需要考虑不同景别之间的组合关系，因为不同景别的镜头组合会产生不同的

图 3-15 大特写

艺术效果,观众的观影效果和对叙事的理解也会有所不同。所以,在进行分镜头设计时,不仅要考虑单个镜头画面的景别运用,更要从景别组合的角度考虑镜头画面的连续性和叙事性。

1. 景别组合规则

景别的组合没有约定俗成的规定,将不同景别的镜头组合在一起时,要注意不同景别的表现力和描述重点,以便达到清晰而有层次地描述事件的目的。景别组合通常遵循以下四条规则:第一,景别必须有显著的变化,否则会产生明显的画面跳动感。第二,如果景别的差别不明显,必须改变摄影机的机位,否则也会产生画面跳动感。第三,同景别的连接是不合适的,因为如果是同一环境下的同一物象采用同景别连接,画面内容没有多少变化,连接的意义就不大;而如果是不同环境下的同景别连接,就会产生画面跳动感。第四,不同景别所包含的内容多少是不同的,要注意不同景别播放时间的差异性。

2. 景别组合方式

(1)渐近式景别组合方式。

渐进式景别组合方式指景物由"远景—全景—近景—特写"循序渐进地过渡(见图 3-16),或由"特写—近景—全景—远景"循序渐进地过渡。一般情况下,影片的开头常采用由远及近的组合方式,结尾部分则采用由近及远的组合方式。其优点是可以很详细地向观众展示事件,是一种比较有规律的处理方式。有时,导演也会将这两种方式结合起来进行运用,即镜头从全景到中景,再到近景,最后到特写,然后从特写一路返回到全景,这也是常用的一种景别组合方式(见图 3-17)。

但是,也不能刻板地照搬,有不少影片的景别运用打破了渐进式的模式,由全景直接切到近景,甚至特写,从而产生强烈的视觉冲击力。

(2)同类景别组合方式。

同类景别的组合特指同一类景别之间的组合,如全景系列中的大远景、远景、小远景和全景。同类景别的组接可以带来视觉积累,产生平铺直叙的叙事效果,保证视觉的连贯性和主题意义的强化。这种组合方式在分镜设计中也是较常见的。而两个相连接镜头的"同景别构图"表现为两个镜头同一构图,虽然景别中的人物不同,但也会在连续播放中出现跳了一下的感觉(见图 3-18)。因此,在设计镜头时应尽可能避免将相同景别的镜头组接在一起,只要拉开景别,转换画面的角度,使景别产生明显的变化,就不会出现"跳"的问题(见图 3-19)。

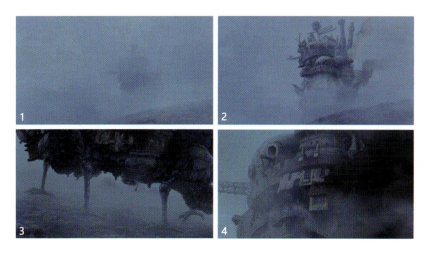

图 3-16 动画片《哈尔的移动城堡》的渐进式景别组合

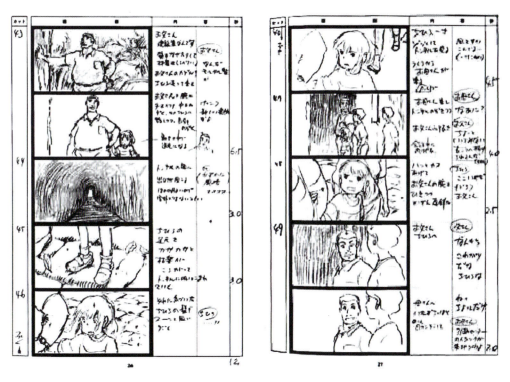

图 3-17 动画片《千与千寻》的景别组合

图 3-18 同景别相连接会"跳"

图 3-19 改变景别后避免"跳"的问题

(3) 两极景别组合方式。

两极景别组合是指由特写镜头直接跳切到全景镜头,或者由全景镜头直接跳切到特写镜头的景别组合方式。这种组合方式能够使情节发展由动转向静,或由静转向动,有突如其来的节奏变化,给观众较强的视觉冲击力,产生特殊的视觉心理和效果。

这种景别组合方式对于影片的节奏、视觉效果的影响比较大,决定了影片的整体风格。一般情况下,不能把既不改变景别、又不改变角度的同一物象的三个镜头组接在一起,否则会产生视觉跳跃感。在景别上必须保证至少有一个变化幅度,或拍摄角度至少有15度以上的变化。

还有一种情况,差别较大的景别交替出现,形成影响视觉接受的不良画面关系,通常称为"拉抽屉"或"拉风箱"。这种情况产生于三个连续镜头中。"拉抽屉"的显著表现是视距上的"远—近—远"(见图 3-20),或"近—远—近",所呈现的画面主体忽大忽小,即"小—大—小"或"大—小—大",由此打乱了观众的视觉习惯,而引起视觉不适。当然,出于叙事的需要而不得不"拉抽屉"的时候,最好让其中的某一近景或远景的停留时间相对长一些,给观众带来更舒适的视觉感受(见图 3-21)。

图 3-20 三个镜头连接的"拉风箱"效果

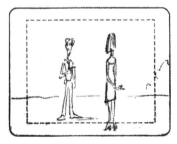 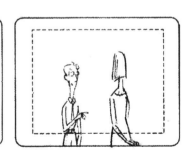

图 3-21 三个镜头连接的视觉舒适度更高

在影视作品中,由于景别的不同表现功能及视点变化会产生不同的叙事和审美效果,因此在连接一组镜头时,往往会利用景别的变化来巧妙地叙事和调节视觉节奏。所以,不仅要学会灵活运用各种景别来完成单幅画面的叙事,更应该重视利用景别的不同组合方式带来的不同视觉效果和逻辑关系,同时要从根本上把握景别组合对影片内容或意义的表现作用。

第三节 镜头拍摄角度

在分镜头设计中,镜头拍摄角度是作品风格和创意的体现。导演在进行画面分镜头设计时,会充分地运用镜头角度的变化来丰富画面的构图,并通过场面的调度来加强画面的纵深感。但实际运用时,必须根据剧情的发展而选择合适的拍摄角度。所以,清晰地表达角色的动作、展现剧本的内容是选择镜头拍摄角度的首要标准,也是绘制分镜头时首先要注意的问题,如在设计两个角色打斗的分镜头时,常选择侧面或半侧面来展示双方的动作与空间关系,而很少使用正面或背面镜头。

镜头拍摄角度通常有两种划分方法,一种是在水平方向上围绕被摄对象四周选择角度进行拍摄,分为正面角度拍摄、侧面角度拍摄、背面角度拍摄等方式;另一种是在被摄主体的垂直方向选择角度进行拍摄,主要以人的视线基点为基础,分为平视角度拍摄、俯视角度拍摄和仰视角度拍摄等方式。

镜头在水平方向运动的角度有以下 5 个:正面、3/4 正侧面、侧面、3/4 背侧面、背面(见图 3-22)。

正面角度

3/4 正侧面角度

侧面角度

3/4 背侧面角度

背面角度

图 3-22 摄像机镜头在水平方向运动的角度

一、正面角度

正面角度拍摄指从被摄主体的正面进行拍摄。正面角度拍摄的画面有利于表现角色的正面特征，营造庄重、稳定、严肃的气氛，但是容易造成角色自身的横线条与画面边缘横线平行的现象，从而导致画面缺乏立体感和空间感，显得呆板。

二、3/4 正侧面角度

3/4 正侧面角度拍摄也称为 45 度镜头，是把摄影机放在正面镜头和侧面镜头之间的位置，从而获得一种强烈的结构感。因为它能很好地表现前景和背景之间的景深感，所以在影视作品中得到了广泛运用。

三、侧面角度

侧面角度拍摄指摄影机在与被摄主体呈 90 度角的位置上进行拍摄，镜头画面丰富多样，最能反映被摄主体的运动特点。在表现人与人之间的交流时，用侧面角度拍摄的画面可以显示双方的神情与位置，但是侧面角度拍摄不利于表现立体空间。

四、3/4 背侧面角度

3/4 背侧面角度拍摄看不到人物面部，无法表现人物的表情变化，常用于对话戏中反打镜头聆听的一方。

五、背面角度

背面角度拍摄指从被摄主体的背面进行拍摄，这一角度所拍摄的画面给人强烈的主观参与感，容易引发观众对被摄物体的观察，对观众而言，暗示性、诱导性强。背面角度多用来表现人物的离开或者强调人物悲凉或失望的情绪，有时也可以表达某种特殊的创作意图，常常与阴暗的光线相结合，用于刻画反面角色的阴险狡诈。

另外，3/4 背侧面和背面这两个无法看到人物表情的镜头角度还具备了一些独特的优点，它们更适合于传达有深度的人物情绪和突出悬念，应该得到足够的重视。

六、平视角度

平视角度是导演经常使用的一种视角。水平视角就是摄影机与人的眼睛在同一水平上，用水平视角表现人物时，无论被摄对象是坐着还是站着，摄影机都要平行于人物的眼睛进行拍摄。这样，观众会感觉到同剧本人物处在一个同等的地位上，也好像处于镜头里面的人物中间，看他们活动，听他们讲话，有一种参与感和亲切感。

由于平视角度接近人眼的平视，因而画面往往产生一种较平稳的感觉，但一直使用容易产生平板、缺乏变化的感觉。水平视角的镜头画面体现了镜头的客观性，有时也代表一个人的主观视线，没有较大的戏剧性。平视角度会把处于同一水平线的不同距离的前后景物相对重叠在

一起,也不利于表现空间透视效果,不利于交代环境层次(见图3-23)。

水平视角的画面平稳、安定,常常被用来表现人物对话等常规镜头,对人物形象的表现忠实、客观。在处理水平视角的画面构图时,地平线是一项重要的考虑因素。一般来说,应避免地平线分割画框的构图形式,否则,画面中的地平线处于画面中央,容易造成画面被分割的感觉,使画面显得呆板、单调,而拦腰而置的横向线条也扼杀了画面的美感。如果地平线处于画面正中的位置,则要采用适当的前景或其他景物,以冲破横向、呆板的线条的桎梏。

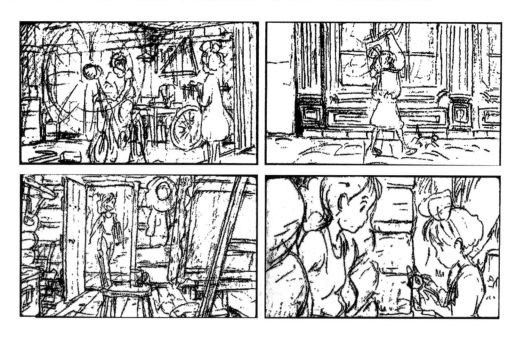

图3-23 《魔女宅急便》中的平视镜头

七、仰视角度

仰视角度拍摄是摄影机处于人眼视线以下的位置,从低向高的角度拍摄,代表了观众向上仰望的视线,在感情色彩上往往有舒展、开阔、崇高、敬仰的感觉。以低处为己方心理位置,从下往上看,视野中角色对象的力量感大大增强。略微仰拍有利于人物形象的表达,如果仰角趋于极端,则视野中的角色威胁性加强,减弱了观众的安全感,并使观众产生被控制、被约束的感觉。

设计分镜头中的仰视镜头时,要体会观众从低处抬头往上看景物的感觉。仰拍地上景物时,近处景物高耸于地平线上,十分突出,而后景物会被前景物挡住。画面中竖向的线条向上方集中,从而增加了景物的高大感和气势。仰视镜头在画面上可以突出机位与主体之间的特殊的空间关系,用以增强人物与环境之间的关系(见图3-24)。

仰视镜头画面的造型特点如下:

1. 净化画面背景,突出、强调主体

仰视角度拍摄可降低地平线,使地平线处于镜头画面下端或从下端出画,并除去所有背景特征。仰视镜头通常会出现以天空或某种特定景物为背景的画面,可以净化背景,达到突出、强调主体的效果。

2. 强调景物高度，带给观众特殊的视觉感受

仰视镜头具有夸张感，能放大被摄物体的高度。画面中竖向的线条有向上方透视集中的趋势，能将垂直方向伸展的被摄物体在画面上较充分的展开，有利于强调其高度和气势，比如设计高大的建筑物、树木等。仰拍还可以夸张表现运动对象的腾空、跳跃等动作，具有很强的视觉冲击力，使观众产生比实际生活中更强烈的感受。仰视拍摄时视线在画面上方汇聚，能形成高耸而压迫人的视觉效果。

3. 赋予主体象征意义

仰视镜头可以客观地模拟人物视线，表现人在仰视时的主观视像。仰视镜头画面中的主体都因其重要性而被强调，显得高大挺拔，具有权威性，形成高大、强壮的形象，具有力量感、雄伟感（见图3-25）。在画面形象语言表达上，其具有褒义感，赋予画面赞颂、敬仰、自豪、骄傲等感情色彩，常用于表现崇高、庄严、伟大的气势。这种视觉感受赋予主体一定的象征意义。

八、俯视角度

俯视角度拍摄指镜头在画面主体的上方进行拍摄，机位高于正常人的视线高度，带来一种自上而下的俯视效果，画面的层次感和运动感较为清晰（见图3-26），但是画面中的角色和物体受透视效果的影响，给人一种被压缩的感觉，常用于表现角色处于较为危险的情景之中。

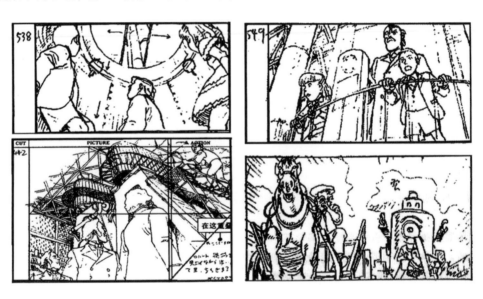

图 3-24 《蒸汽男孩》中的仰视镜头

图 3-25 仰视角度表现高大、具有力量感的人物形象

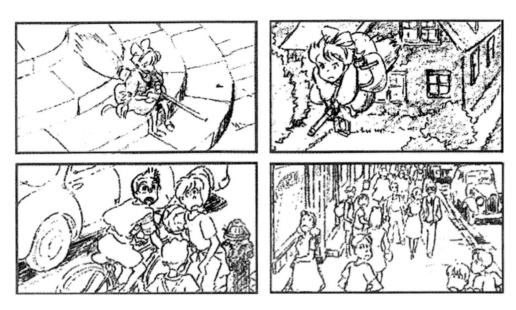

图 3-26 《魔女宅急便》中的俯视镜头

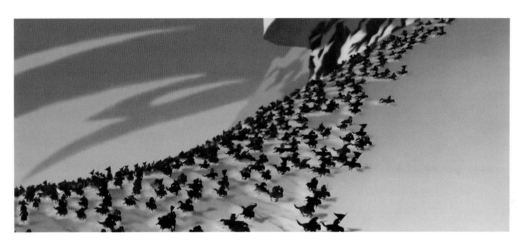

图 3-27 动画电影《花木兰》鸟瞰角度

极高的俯视角度也称鸟瞰角度,是一种以在天空中飞翔的鸟类视角为镜头角度的拍摄位置,使观众对视野中的事物产生极具宏观意义的情感。鸟瞰角度通常用来表现壮观的大城市市貌、绵延万里的山川河野、万马奔腾的战场、一望无际的辽阔海面等。如动画片《花木兰》中,当花木兰等人遭遇匈奴大军的时候,影片使用了鸟瞰角度拍摄画面,成功营造出壮观震撼、气势恢宏的战争场面(见图 3-27)。

由于俯拍镜头的画面造型会受到透视的影响,因此在设计画面的时候,一定要注意以下几点:第一,画面主体的表现要有俯瞰、客观和强调的效果,显示出规范、象征的气氛,带给观众新奇的视觉感受。第二,设计人物众多的场面时,要能较好地展示场景中人物的方位、阵势等,表现整体的气氛。地平线一定要放在画面的上方或上方出画,这样能够使地面上的景物充分展现出来。第三,近处景物的地面位置在画面的底部,远处景物在上部,处于地平线位置的景物要清晰可见,很好地呈现出画面的层次感和空间感。第四,在俯拍画面的深度与空间的处理方面,要简化背景,使纵向线条得以充分展示,给人一种深远辽阔的感觉,且竖向线条的透视集中在画面

的上方。第五,俯拍不适合表现角色的神情和细腻的感情交流,因为俯拍会产生压抑的感觉,有时具有贬低的意味,角色会显得低矮、渺小,常处于一种孤独、劣势的心理位置,所以使用时一定要根据内容合理安排。

在实际拍摄的时候,仰视角度和俯视角度结合使用是比较常见的,二者相辅相成。仰俯角度结合拍摄,一方面可以客观地反映人的视线关系,另一方面可以反映创作者的主观意念。在设计分镜头时,如果采用较大幅度的仰俯镜头,能产生强烈、夸张的对比效果,给观众带来更加新鲜的观察视角,使观众产生特殊的心理感受。例如日本动画影片《龙猫》中,妹妹小米发现地上的种子,欣喜不已,沿路一直捡下去,直到发现了龙猫。镜头采用了仰俯角度相结合的镜头画面设计,增强了这一镜头的趣味性(见图 3-28)。

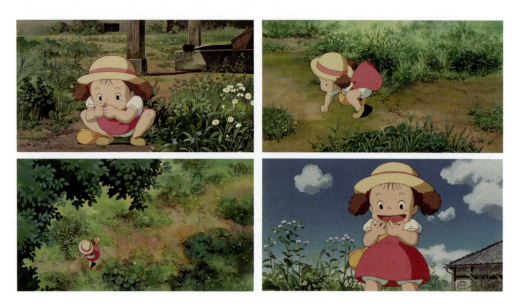

图 3-28 《龙猫》中的仰俯镜头

第四节 运动镜头的认识和运用

影视艺术是运动的艺术,运动在镜头语言中显得至关重要。这里说的运动,不仅仅是画面中被表现对象的运动,也是镜头的运动和剪辑的运动。运动是叙述故事的动力,也是导演传达感情的重要方式。因此,运动是影视语言的一个基本表达元素。

运动镜头是指在拍摄连续画面时,通过移动摄影机机位,或转动镜头光轴,或变焦而拍摄出来的镜头画面。与固定镜头相比,运动镜头具有画面框架相对运动、观众视点不断变化的特点,不仅可以表现被摄主体的运动状态,形成多变的画面构图和审美效果,而且可以让静止的事物产生位置上的变化,以运动的画面来表现时间和空间的变化,从而达到与客观的时空变化相吻合的目的。

运动镜头能够突破固定画面的局限,扩展视野,增强画面的运动感和空间感,丰富画面的造

型形式;有助于表现事物在时空转换中的因果关系和对比关系,提高逼真性;有利于表现人物在动态中的精神面貌,为角色动作的连贯性创造了有利条件。

运动镜头可以分为纵向运动镜头、横向运动镜头、垂直运动镜头三大类,纵向运动镜头分为推镜头、拉镜头、跟镜头,横向运动镜头分为摇镜头、移镜头,垂直运动镜头就是升降镜头。

一、推拉镜头

推拉镜头就是指摄影机向被摄物体逐渐靠近或远离所拍到的动态效果。分镜头中的画法是从初始画面 A 框推或拉到终点 B 框,注意推拉后的构图要符合剧情设定(见图 3-29)。推拉的方向可以是中心,也可以是框内的其他位置。

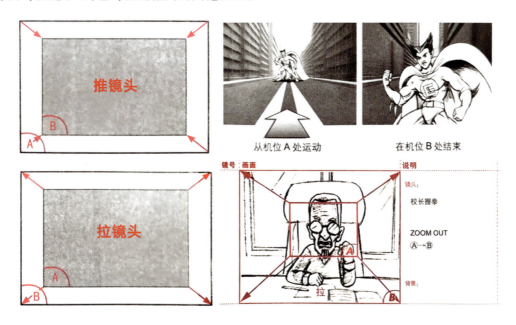

图 3-29　推拉镜头的分镜头画法

推的过程中,画面所包含的内容逐渐减少,随着镜头的运动,画面中多余的东西被摒弃,可以起到突出重点的作用,因此常用来强调影片中起重要作用的人或物。同时,推镜头的前进趋势能让观众产生强烈的代入感,能起到吸引观众视线的作用。

拉镜头则正好相反,随着镜头的拉远,观众的视线逐渐远离被摄物体,能够引发离开被摄物体的心理效果,有段落结束感。

镜头推拉速度可以分成缓、中、快三种。其中快速的推镜头能将观众视线快速地集中到内框,起到强调作用(见图 3-30)。快速的拉镜头则能让观众快速地了解画面的全貌,起到说明作用。设计及绘制推拉镜头时应注意,推拉镜头应有其明确的表现意义,推镜头要以落幅为重点,拉镜头应以起幅为核心。

镜头推拉的方式可分为改变拍摄点推拉和不改变拍摄点推拉两种。

改变拍摄点推拉:摄影机在纵向上做前移或后退运动进行拍摄,常用于场景的推进或拉远。

不改变拍摄点推拉:也称为变焦推拉镜头,使用变焦距镜头的方法等于把原来主体的一部分放大或缩小了看,在屏幕上的效果是景物的相对位置保持不变,场景无变化,只是原来的画面放大或缩小了。这种镜头推拉方式适合表现静态时人物内心活动和视线的变化。

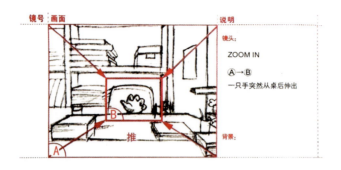

图 3-30 快速推镜头的应用

二、移镜头

移镜头是指运用摄影机的机位移动，达到边走边看的视觉效果。移镜头按其移动方向大致可以分为横向移动、竖向移动、斜向移动和弧向移动(见图 3-31 至图 3-34)。

实拍影视作品的移镜头是真正意义上的"移动"，一般是摄影机通过架设在轨道上的移动车或利用包括飞机在内的其他移动工具来进行移动摄影。而动画片中的移镜头的拍法，镜头(或者说摄影机)是不动的，在视距不变的情况下，是通过移动背景做横向、竖向、斜向、弧向运动来实现的。所以说，动画片中的"移动镜头"，称为"移动背景"更为确切。

移镜头表现的画面空间是完整而连贯的，摄影机不停地运动，每时每刻都在改变观众的视点，从而在一个镜头中构成多景别、多构图的造型效果。摄影机的运动，直接调动了观众生活中运动的视觉感受，唤起了人们在各种交通工具上及行走时的视觉体验，使观众产生身临其境之感。

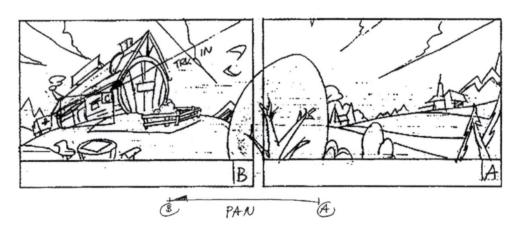

图 3-31 《大话成语》中的横移镜头

如果综合推拉镜头、移镜头，就可以实现边推(拉)边移的镜头效果，既发挥了摄影机纵深移动的透视效果，又结合了跟随主体人物的运动变化，也就是在同一个镜头内既改变了画面的视距，同时又改变了画面的位置，这种手法在动画片中经常出现，可以制造特定的情绪和气氛，达到更好地表现人物情绪、介绍环境的效果。

图 3-32 《魔女宅急便》中的上移镜头

图 3-33 《千与千寻》中的弧移镜头

三、跟镜头

跟镜头指摄影机跟随着运动物体或者人物进行拍摄。要明确跟镜头的目的,注意运动中的跟拍对象在镜头画面内的位置和比例(见图 3-35)。

跟镜头的优势在于跟拍使处于动态中的主体在画面内保持不变,而背景可以不断地变换。这种拍摄技巧既可以突出运动中的主体,又可以交代物体的运动方向、速度、体态以及与环境的

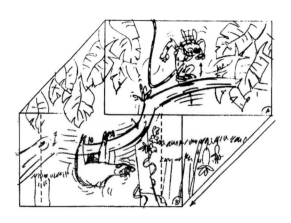

图 3-34 斜移镜头

关系,使物体的运动保持连贯性。

熟练使用跟拍技巧,有助于更强烈、更有效地表现运动元素。比如,表现一个运动员短跑的场面,镜头侧拍跑道,奔跑者从右侧入镜,近景取景,持续跟拍,使人物保持在画面中部,而后人物在画面中的位置逐渐左移,观众就自然会想到:哦,他加速了!

跟镜头的移动有三种形式:①被摄对象呈横向或竖向的运动,动画片是通过移动背景来实现实拍电影中的跟镜头移动效果的,并让观众看清运动中人物的情绪及周围环境(见图 3-36)。②被摄对象呈纵向运动,动画片中的背景做缓慢下移式运动,人物及地面上的物体做循环动作,来呈现实拍电影中的视距不变的纵向跟镜头移动效果(见图 3-37)。③被摄对象做 45 度角运动,通过背景的透视关系而完成斜移动(见图 3-38)。

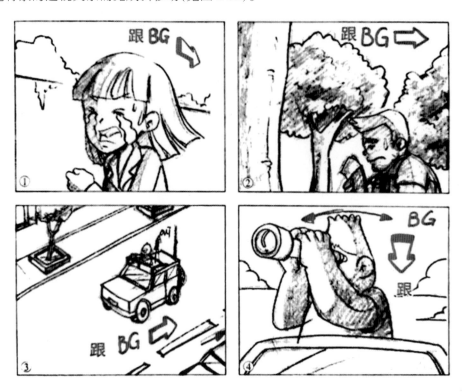

图 3-35 跟镜头的应用

图 3-36 《超级球迷》中的横向跟镜头

图 3-37 《超级球迷》中的纵向跟镜头

图 3-38 45度角跟镜头

四、摇镜头

摇镜头是指摄影机不做移动,借助于活动底盘使摄影镜头上下、左右,甚至旋转拍摄,有如人的目光顺着一定的方向对被摄对象巡视。摇镜头能代表人物的眼睛,观察周围的一切,背景会产生强烈的透视变形(见图3-39),它在描述空间、介绍环境方面有独到的功用。一个完整的摇镜头包括起幅、摇动、落幅三个相互贯连的部分。一个摇镜头从起幅到落幅的运动过程,迫使观众不断调整自己的视觉注意力。

摇镜头具有展示空间、扩大视野的作用。摇镜头有利于通过小景别画面包含更多的视觉信息,能够介绍、交代同一场景中两个主体的内在联系。摇镜头必须有明确的目的。摇镜头的速度会引起观众视觉感受上的微妙变化。摇镜头要求整个摇动过程的完整。

左右摇常用来介绍大场面,而上下摇常用来展示高大物体的雄伟、险峻。摇镜头在逐一展示、逐渐扩展景物时,还使观众产生身临其境的感觉。

1.左右摇镜头

当视线左右移动大于等于180度时,心点所处的位置代表人眼向前平视时视线在画面中的交点,左右灭点分别代表向左或向右看时产生的新的心点,两个灭点之间平行于视平线的线条均做球面处理(见图3-40)。除了能看到左右灭点的大角度摇镜头,影视作品中还经常出现大于90度、小于180度的摇镜头,背景做特殊球面处理,左右灭点位于画面之外。

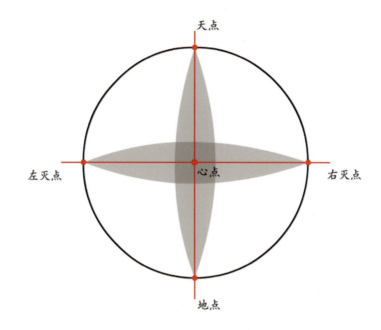

图 3-39　摇镜头背景透视变形原理

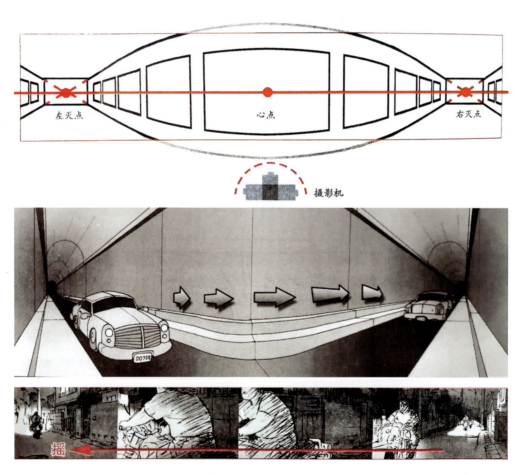

图 3-40　左右摇镜头透视

2. 上下摇镜头

上下摇镜头的透视原理同左右摇镜头一样,只是要注意天点、心点和地点处于同一垂线上,与视线平行的线均消失于心点(见图3-41)。

当摇动角度大于等于180度时,三个视点均出现在画面内;当视线从平视向上摇动的角度刚好等于90度,即可垂直看到头顶的景物时,画面中仅有心点和天点两个视点;当摇动角度小于90度时,画面透视变形的效果明显减弱。

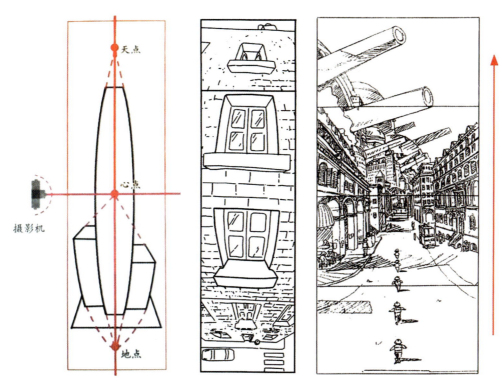

图3-41　上下摇镜头透视

五、升降镜头

升降镜头是指摄影机上下运动拍摄的画面,是一种从多视点表现场景的方法,包括垂直升降、斜向升降和不规则升降。在拍摄的过程中不断改变摄影机的高度和仰俯角度,会给观众带来丰富的视觉感受。升降镜头常常用来展示事件的发展规律或处于上下运动中的主体的主观情绪,如巧妙地利用前景,则能增强空间深度的幻觉,产生高度感。

升降镜头也经常使用在固定场景中,镜头的升降会产生庄严感、冲击力,能够起到烘托气氛的作用。升降镜头在速度和节奏方面如果运用适当,则可以创造性地表达一个情节的情调。

六、旋转镜头

旋转镜头根据剧情需要来设计,在同样大小的规格框、同样画面中心的情况下,做顺时针或逆时针的有一定幅度限制的转动(图3-42)。也可根据情况做边推、边拉、边旋转的处理,此时画幅的大小规格和中心轴都发生了变化,如表示高空飞行物体俯视地面时,可采用旋转推或拉,以

反映飞行物体的主观视觉(图 3-43)。

七、环绕镜头

环绕镜头是指摄影机围着人物或景物做环绕运动,被摄对象本身不移动(见图 3-44 至图 3-46)。动画中的环绕镜头是靠原画师画出人物的各个面,加上背景的移动实现的。若镜头围着人物角色或景物作 360 度的大旋转,会产生强烈的运动感。

图 3-42　旋转镜头

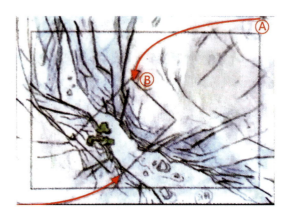
图 3-43　边推、边旋转的镜头

图 3-44　180 度环绕镜头

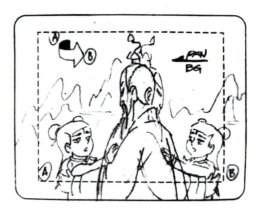
图 3-45　动画电影《哪吒闹海》中的环绕镜头

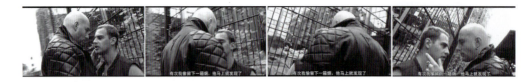
图 3-46　电影《罗拉快跑》中的环绕镜头

八、甩镜头

甩镜头与人们的视觉习惯是十分类似的,相当于我们观察事物时突然转向另一个事物。非常快速的摇镜头称为"甩",从第一画面马上变成飞驰的流线,忽略中间画面的清晰度,经两三个画面或者更长,以极速到达最终画面。甩镜头可表现人物的主观视线,也可表现同一时间内不

同空间所发生的有内在联系的情景(图 3-47)。虽然"甩"的速度极快,但快在中间,起始画面与终结画面是清晰的。

甩镜头的另一种方法是专门拍摄一段向所需方向甩出的流动影像镜头,再剪辑到前后两个镜头之间(见图 3-48)。

甩的方向、速度和过程的长度,应该与前后镜头的动作及其方向、速度相适应。甩镜头富有动感、节奏强烈,在近年影视作品中的使用频率较过去大为提高。

九、晃镜头

晃镜头是指拍摄过程中摄影机机身做上下、左右、前后摇摆的拍摄,常用作主观镜头,如表现醉酒、精神恍惚等,或者制造乘船、乘车摇晃、颠簸等效果。

在看不到背景的车内,要表现车子的运行,镜头可做小幅度的左右移动(图 3-49),以此表现人物在车内或其他正在运行的交通工具中所受到的影响。画面震动的效果,一般只是画面做上下震动(由强到弱),以表现重物突然与地面接触而产生的对地面的影响(图 3-50)。

这种镜头在动画中的应用不多,但在合适的情况下使用这种镜头往往能产生较强的震撼力,并给予观众强烈的代入感。

上述诸多的运动镜头,有时单独运用,有时组合运用,主要根据剧情需要来安排运用方式,以形成更多的变化,从而更准确地表现影片内容,更好地调动观众情绪。运动镜头运用得好坏,将对影片的制作起到事半功倍或画蛇添足的不同效果。

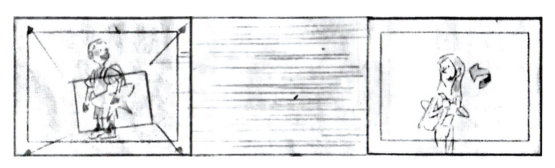

图 3-47 《风筝的故事》中的甩镜头

图 3-48 甩镜头的应用

图 3-49 表现车内晃动的镜头

图 3-50 表现物体落地震动的镜头

十、运动镜头应用需注意的问题

1. 保持原有画框比例

移动后的画框应保持原有的画框比例。

2. 运动镜头不宜过多

运动镜头不宜过多,不要运动得过于频繁,如果一味强调镜头运动的速度感,只会给人一种活动幻灯片的感觉。此外,连续的推拉摇移不能过多,一会儿推,一会儿摇,一会儿又旋转,会让人感觉头晕目眩,难以适应,让画面少了应有的稳定感和节奏感,使观众看不清楚被摄主体。

3. 增强镜头节奏感

镜头的移动不但要符合情节要求,在速度上还需有快慢变化,这样的镜头节奏感才会更强。

4. 用简化图做补充说明

如果镜头运动较复杂,分镜头的镜头格太小,不方便表现,可以只在镜头格中画出镜头运动的转折点,然后在旁边的动作文字说明区用运动镜头(简称运镜)的简化图进行补充即可(图3-51)。

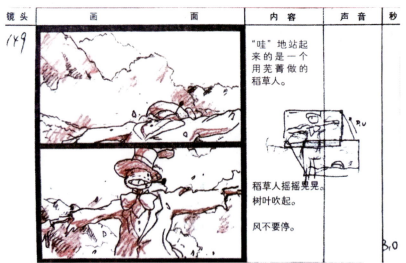
图 3-51 用简化图做补充说明

第五节 镜头画面构图

在制作一部作品之前,导演需要对制作这件作品的目的有所明确。大致确定整个作品的视觉风格,对作品中的每个镜头都有事先的设计,通过镜头中各要素的不同编排设计来传递每一场戏的情绪和奠定戏的基调,这是为了有效传递作品的信息。镜头画面构图不但要准确地交代剧情,还要具有美感,反映出导演的创作风格。

一、镜头画面构图的特点

镜头画面构图的基本要求是画面简洁、突出主体、构图有连贯性,目的是使作品画面有形式感、有风格性、有视觉重点。构图处理的首要任务是突出主体与环境的关系,设计好拍摄方向与拍摄高度,确定画面范围,准确配置形、光、色、线条等造型因素,最终获得尽可能完美的形式与内容高度统一的画面。

导演必须根据电影的运动特性来进行构图设计,运动特性对构图的影响主要表现在以下几个方面。

1. 画面元素的可变性

影片在播放中,画面中主体的运动和镜头的运动会不断改变画面的结构和形式,以及画面中的叙事主体、人物与景物的位置等。在设计镜头画面时,一定要注意一个镜头的起幅画面和落幅画面,以及停留时间较长的静帧画面,因为这些画面会影响观众的注意力,让观众的关注点从剧情发展转向画面构图。

2. 画面组接后的整体性

构图的完整是通过一组镜头、一场戏来体现的,影视作品的一个镜头段落可能是由一系列镜头构图组成的。所以画面构图应具有承上启下、前后连贯的关系,每一个构图都是上一个构图的继续,又是下一个构图的铺垫。

3. 画面的多视点

影片的画面构图可以在空间的任何位置上、视点上表现主体的造型关系,而不是单一视点的平面表达。设计分镜头的画面构图时要把握这一特点,达到用灵活多变的角度去设计一场戏,利用景别的变化、角度的变化来表现特定内容的目的。影视构图视点多,有多少镜头就有多少视点(见图 3-52)。

构图的视觉要素包括线条、图形、明暗、质感和颜色,这些要素的不同组合能激发出观众特定的情感。不同的元素能传递出不同的信息,如一条倾斜的线条所表达的意味与一条横线所表达的意味是完全不同的。在绘制分镜头时,画面中所有的影响观众情绪的元素都需要被考虑到,包括观众在何时将会集中他们的注意力。

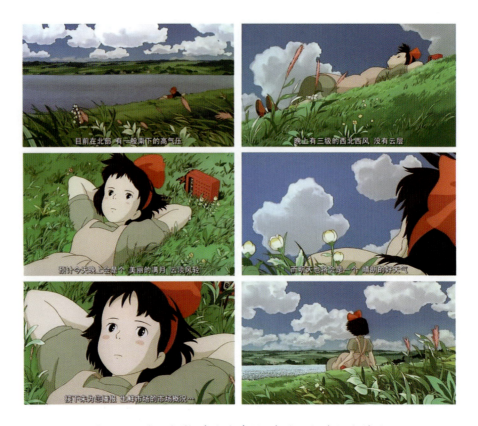

图 3-52　动画电影《魔女宅急便》中的一组多视点镜头

二、封闭式构图

封闭式构图把画面框架看作外部世界和框内世界的界限,追求框架内画面的统一、完整、和谐、均衡等视觉效果。封闭式构图是影视作品中最常见的构图形式,具有如下特点:

1. 画面结构完整,重点突出主体

封闭式构图习惯于把主体放在几何中心或趣味中心,形成一种完整感。不仅全景是如此处理,就算拍特写、近景,也讲究画面结构的完整性,不会出现半个脸、半个身体等。封闭式构图遵循传统绘画的构图形式(见图 3-53),如水平式、垂直式、斜角式、三角式、圆形、"S"形、线形、放射形、黄金分割等。重点要突出主体,可采用明暗对比、大小对比,动静对比、繁简对比等方式。

2. 构图均衡

封闭式构图十分讲究构图均衡(见图 3-54),如拍摄人物,人处在画面的一侧,另一侧就有一定的视觉形象形成均衡格局。封闭式构图也可以把人物放在画面四周任何一角,但人物的视线是向心的,必须在视线前方留有适当的空间。处理双人构图视线方向时,若采用面对面的方式,观众不会意识到画外空间的存在。

3. 强调画面的运动性

影视构图作为一种动态构图形式,镜头静止时强调画面平衡、疏密有致。如果画面一边重了,就要在另一边加入一定的视觉对象进行补充。而当镜头运动时,要注意景别方向的变化和角度的变化,强调画面的运动性。

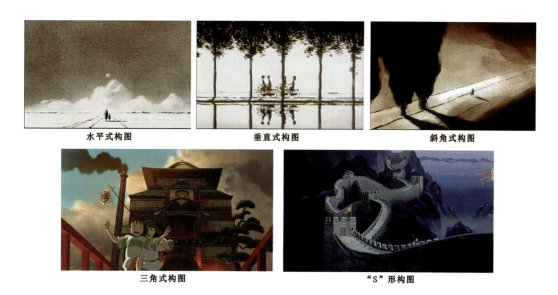

图 3-53 传统绘画的构图形式

图 3-54 构图均衡

三、开放式构图

开放式构图不再把画框看成与外界的分界线,除了实空间(可视画面)外,还存在一个虚空间——不可视的、由观众想象而存在的画外空间(见图 3-55)。观众一开始并不知道接下来会看到什么,有无数个可能性等着他们,这种构图形式增加了影片的代入感,营造出悬念。开放式构图的特点如下:

1. 画面主体

画面主体不一定放在画面中心,以此强调主体与画外空间的联系。

2. 画面形象

画面形象不完整,以强调画外空间的存在,以及和画外空间的有机联系。

3. 构图不均衡

故意破坏构图的均衡,使画面不协调,画面经常处于不均衡到均衡、不协调到协调的多样变化之中。

图 3-55　开放式构图

4. 画外音

借助声音构成画外空间。

总之，开放式构图不是把观众的视觉感受局限在可视的画面之内，而是引导观众突破画框的限制，对画面外空间产生联想，达到扩展固定空间、突破画框局限的目的，从而增加了画面的容量。

四、突出画面主体

1. 突出主体的方法

突出主体的方法主要有七种。一是对比法，利用各种对比方法突出主体（见图3-56），常用的对比方法有明暗对比、大小对比、繁简对比、虚实对比、动静对比、方向对比等；二是利用形象的完整性突出主体，若画面中有两个以上人物，形象完整的人物就比不完整的显得突出；三是利用人物面部朝向突出主体，画面中如有两个以上人物，则面部朝向镜头的人物比背向或侧向镜头的要突出；四是用视线指引突出主体，通过非主体人物的视线指引突出主体，经常用在静态构图之中；五是焦点转移法，利用焦点前后移动可以突出主体，而且可以改变主体形象（见图3-57）；六是利用景别、角度和幅式突出主体；七是利用运动镜头突出主体。

图 3-56　对比法突出主体

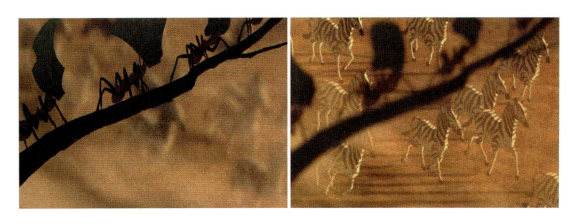

图 3-57 焦点转移法突出主体

2. 主体的位置

(1)三分法原则。

要创造一个充满生命力的构图,最简单的方法就是应用三分法原则。先把画面从纵向和横向分成三等份,会产生四个交叉点,即兴趣点,再把造型元素放在四个兴趣点中的任何一个上,就可获得一幅充满生命力的构图(见图 3-58)。

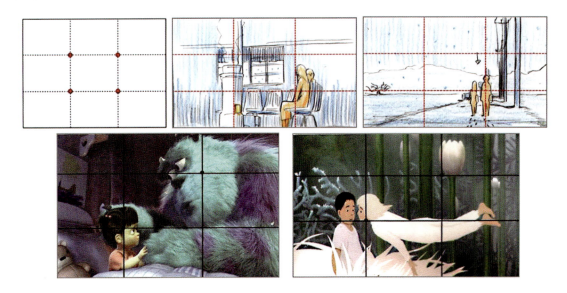

图 3-58 三分法构图

(2)特意中心法。

特意中心即表现特殊含意的部位,它的显著特点是主体安置部位异常,具有特殊的表意作用(见图 3-59)。

(3)黄金分割法。

黄金分割又称"黄金律",是指事物各部分间一定的数学比例,其比值为 1∶0.618。黄金分割法主要用在画面内部结构的处理上。按这个比例安排主体在画面中的位置,主体最为醒目和突出(见图 3-60)。

图 3-59　特意中心法构图

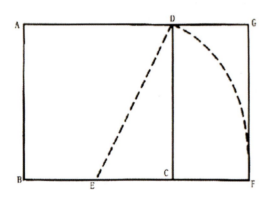
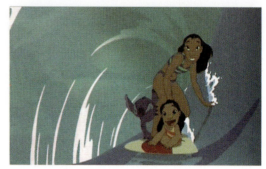

图 3-60　黄金分割构图

五、连续镜头构图

对于分镜头画面构图的连续性问题，必须从一组镜头画面的联系上进行分析，这就涉及一组镜头的画面构图与镜头、角色的关系问题。

1. 构图的运动方向

在一组镜头中，角色通常是处于运动状态的，且具有运动的方向性。在进行此类镜头静帧画面的构图时，一定要注意运动主体的前方要留有一定的空间，这是因为观众的视点往往会比运动方向略微朝前一些，只有留有一定的余地，才能不给观众造成堵塞的视觉感。对于一组画面镜头的设计，需要考虑画面与画面之间在运动方向上的一致性，尤其是出画和入画镜头的画面构图设计。

图 3-61 是电影《阿凡达》中一组连续镜头画面，第一幅画面从平面构图上看，根据角色的运动方向采用了斜构图，人物背对观众，一前一后向画面深处移动。第二幅画面采用了越轴，镜头来到人物的前面，人物继续前进，这时画面中角色的运动方向是朝向观众的，人物依然是一前一后的斜线构图。第三幅画面的运动轨迹相对比较平稳，角色的运动速度放慢，时走时停，画面中两个角色之间形成的斜线变得较为平直，加强了画面的静态感。第四幅画面中的镜头升起俯拍，让角色处于画面的中心位置，强调了角色所处环境的危险性和神秘性，加上高处垂下的线，更是强化了这种视觉感。这四幅连续的镜头画面始终以角色的运动方向为指引，来表现画面中角色的运动状态以及相应的叙事情节。

2. 构图的视觉中心

单个镜头构图的视觉中心较好把握，但是一场戏往往由若干个镜头组成，在一组连续镜

图 3-61 《阿凡达》中一组连续镜头画面

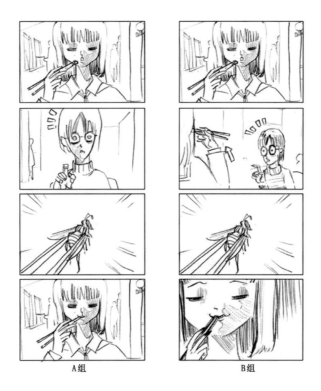

图 3-62 连续构图的视觉中心

中,构图的视觉中心又该怎么处理呢?图 3-62 展示了两组连续镜头,A 组四张连续镜头的视觉中心一直在画面的正中央,缺少变化。调整后的 B 组中,第二个镜头的视觉中心偏右,第四个镜头的视觉中心偏左,这四个连续镜头的视觉中心流动了起来。

影视片的构图不同于绘画艺术的静态构图,连续画面构图的连贯性十分重要,孤立地思考单个镜头的构图,势必会造成镜头内画面的割裂,给观众带来视觉上的不适感。所以,镜头内画面的连贯性是影视画面构图的关键。

总之,不管从哪个角度,采用何种形式进行画面构图设计,必须遵循以下基本原则:

一是叙事性原则,这是画面构图的首要原则。

二是表意性原则,影视作品倾注了导演的情感意识和主体意识,有时可以冲淡或者排斥叙

述性。

三是美感原则,可以运用对比、均衡、节奏等形式法则来增强画面的美感,这不仅需要考虑画面内部的修辞关系,还需要关注画面与画面之间的美感关联。

四是整体性原则,影视艺术作为一种综合性艺术,在风格上需要达到整体性的效果,所以构图也必须服从影片的整体风格。

第六节 机位的运用与轴线

一、机位

机位是摄影机所处的位置,也可理解为摄影机拍摄时的视点,它由拍摄距离、拍摄高度和拍摄方向三个因素所决定。

1. 拍摄距离

拍摄距离即拍摄点至拍摄对象之间的距离(见图3-63)。由于摄影机与拍摄对象之间的距离不同,镜头焦距长短也不同,于是产生了远景、全景、中景、近景、特写等不同景别。

2. 拍摄高度

在摄影机拍摄距离、拍摄方向不变的有提下,拍摄点的高度变动会使得画面的视平线发生变动,从而产生了低于视平线的仰拍和高于视平线的俯拍(见图3-64)。

还有一种拍法,即摄影机所处的位置不变(机位不变),摄影机做向上的仰角拍摄,成为仰角度;当摄影机所处位置不变而向下俯拍,又成为俯角度(见图3-65)。

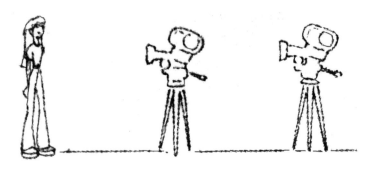

图 3-63 拍摄距离

3. 拍摄方向

以拍摄主体为中心,在同一水平线上围绕被摄体选择拍摄点或放置机位,即使拍摄体不动,由于机位的位置不同,在拍摄距离、拍摄高度不变的条件下,拍摄方向不同,构图可呈现出不同的变化,比如人物可由正面变化为半侧面、侧面、半背侧面、背面等。值得注意的是,拍摄方向或机位的选择是有规律可循、有章法可依的,这就是"轴线规则"。

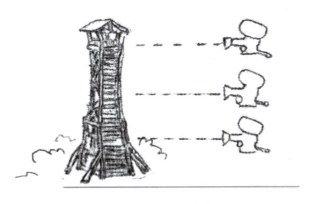

图 3-64 拍摄高度

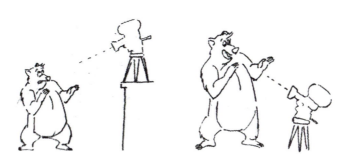

图 3-65 仰角拍摄与俯角拍摄

二、轴线的概念

1915年，美国的电影大师格里菲斯拍摄了举世闻名的影片《一个国家的诞生》。格里菲斯使用了这样的方法来拍摄对话：首先，他在01机位上拍下了全景，告诉观众事情发生的地点、人物以及人物的相对位置。然后，他在02、03两个机位上分别拍下两个人对话时的近景。如果画面中两个人都朝着一个方向，会给观众一种两个人不是在面对面交流，而是在肩并肩交流的感觉。如果格里菲斯在拍摄上面那场戏的时候，将摄影机搬到桌子的另一侧，也就是第一幅画面中靠墙的那一侧，在标出的04位置上拍摄两个人中的一个的时候，所得到的画面就会同最后一张图相类似，人物所面对的方向同03机位拍摄所得到的图像正好相反，这时便发生了人物肩并肩交流的情况（见图3-66）。

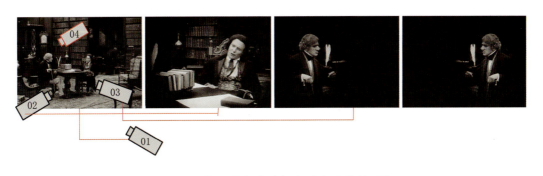

图 3-66 格里菲斯使用轴线的方法拍摄对话

由此，人们得到了拍摄这一类场景的一个规则：拍摄人物对话的时候，摄影机只能在对话双方的一侧，不能轻易跑到另一侧去。在进行对话的双方间画出一条线，这条线就是摄影机拍摄时不能随意逾越的界线，也被称为"轴线"。

1. 轴线的基本概念

轴线是在镜头的转换中制约视角变化范围的界线，是画面中被摄对象的视线方向、运动方向和被摄对象之间的关系所形成的一条假定的直线。

必须注意的是，这个概念中的轴线与真实的空间没有关系。对于真人电影而言，剧中整体的空间关系往往同拍摄时的空间没有相似性，两个对象之间的对话可能在不同的时间、不同的地点拍摄，然后剪辑在一起。因此，所谓的轴线只是一条假设的线，在现实中并不存在。对于动画片来说，显然没有这样的问题，轴线可以在设计稿上画出来。

2. 轴线的原则

轴线的原则：在同一场景中拍摄相连镜头时，应在轴线一侧180度范围内设置机位，这样不会造成演员位置方向上的混乱和视觉上的不连续。

理解轴线原则的简单方法：拍摄两个面对面的人物侧面时，在两个人物之间画出表演轴线。有了表演轴线，那就存在一个180度的空间(或者称为一个半圆)，所有镜头都在这个半圆内拍摄(见图3-67)。

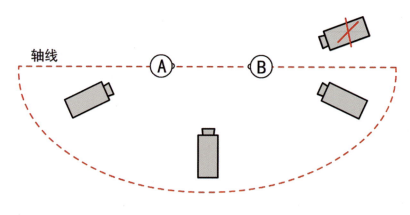

图3-67　轴线的180度规则

三、关系轴线

1. 关系轴线的概念

由被摄对象之间的交流关系所形成的轴线称为关系轴线(见图3-68)。在这个概念中，有几点必须予以注意。

第一，轴线所连接的必须是有交流的双方，这里所说的"有交流"不一定就是面对面的对话，也可以是肩并肩、背对背的交流等。在难以划定关系轴线时必须考虑人物的头部，即采用"头部原理"的规划，因为头部是人说话的位置，眼睛则是方向指示器。因此，主要是由头部和视线确定关系轴线，有时也会出现交流中的一方扭过头去不看对方的情况，这并不妨碍轴线的构成。但是，如果仅是一方注视着另一方，而被注视的一方根本就没有交流的愿望，此时轴线原则不适用。

第二,必须是"分别表现",也就是说,在拍摄时必须有单独表现某一方的镜头,轴线所连接的双方必须分别出现在不同的镜头中。如果双方同时明确地出现在一个镜头中,则与轴线原则无关。因为轴线原则是用来明晰交流双方的空间位置关系的,不使观众对其相对关系产生疑惑。而两人同在一个画面的镜头提供了足够清晰的相对关系,因此与轴线无关。如电影《无间道》中陈永仁(图左)和刘建明(图右)在天台上的一场戏(见图3-69)。

图3-68　关系轴线示意图一

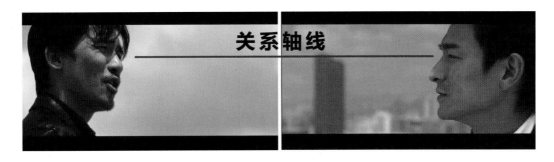

图3-69　关系轴线示意图二

2.三角形原理

在拍摄两个演员交流的场景时,在他们之间有一条无形的关系轴线,也称关系线。在关系线的一侧可以选择三个顶端位置,这三个顶端构成一个底边与关系线相平行的三角形。摄影机的机位可以设置在这个三角形的三个顶点位置上,形成一个相互联系的三角形机位布局。由于关系轴线有两侧,因此围绕两个被摄演员和一条关系轴线,能够形成两个三角形机位布局。但是只能选择关系线一侧的布局并保持在那一侧,如果把镜头从轴线一侧的布局切换到轴线另一侧的布局,就会搞乱人物在画面上的位置,使观众失去方向感。图3-70的三个机位均是双人镜头,能清楚地表现交流双方的空间位置。

3.基本镜头规律图

关系轴线在双人对话场面使用最多,基本运镜角度可分为九个基本镜头(见图3-71、图3-72)。

(1)主镜头。

图中1号镜头也称为主镜头,主镜头处在九个镜头所构成的三角形的顶点上,是在场景中充当主机位置的镜头。这类镜头所拍摄到的画面大都是全景系列(大远景、远景、大全景、全景)。主镜头的位置决定了画面人物的轴线关系,所有其他的镜头都以这一点为依据。主镜头

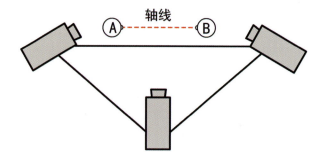

图 3-70　三角形原理位置图

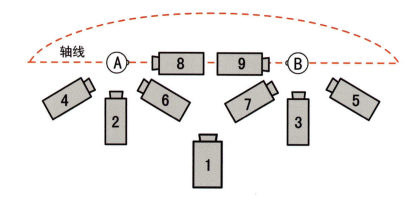

图 3-71　基本镜头规律图一

图 3-72　基本镜头规律图二

应该力图表达出空间的最大范围,并在画面中为镜头的调度提供视觉依据,主镜头可能出现在一场戏的开头、中间或结尾。

(2)平行镜头。

图中2、3号镜头在视轴方向上基本是同步的(平行的),所以这类镜头更多地用来表现中景、近景,镜头是单人画面,视线向外。从画面形式上分析,2、3号镜头与1号镜头在拍摄方向上十分接近,加之人物面孔基本一致,在和1号镜头连接后会产生原地跳接的感觉。2、3号镜头拍摄出的画面与1号镜头相比,由于背景没变,人物面孔没变,因此画面效果基本上没有变化。

(3)外反拍镜头。

图中4、5号镜头称为外反拍镜头,又称为过肩镜头、局部关系镜头,景别以中景、中近景、近景、特写为主。外反拍镜头处于轴线一侧的两个人物背后的位置。镜头是双人画面,人物在镜头中呈一前一后的关系,4号镜头A在前景,B在后景,5号镜头A在后景,B在前景,两个人物可以互为前景或后景。它的特点是前景演员背对着镜头,处于后景的演员此时是画面表现的主体。可以通过后期处理,将前景人物设计为虚影像,后景人物设计为实影像。

(4)内反拍镜头。

图中6、7号镜头称为内反拍或正打、反打镜头,景别一般以中近景、近景、特写为主。双人交流镜头中,向两个不同空间背景拍摄时,一方为正打,另一方则为反打。先拍为正,后拍为反。内反拍镜头的特点体现在轴线一侧的两个人物之间处于对应角度位置,镜头都是单人画面,将摄影机放在两个人物之间分别拍摄。由于是单人画面,主体更为清晰,视线向外。两个内反拍镜头剪接在一起,人物视线互逆而且对应,形成交流关系。

(5)骑轴镜头。

图中8、9号镜头称为骑轴镜头,它们的视轴方向与人物轴线方向基本平行和重合,属于内反拍镜头的一种极端位置,景别一般以中近景、近景、特写、大特写为主。由于视轴与轴线平行,人物在视觉上是在与观众交流,有主观视点之感。8、9号镜头的使用也是镜头的强调,成为完成叙事、刻画人物、表现人物表演的重要镜头。

4.双人交流具体运用

双人交流形式早在格里菲斯时代便已经在使用了,一直到今天,人们依然在使用这种简单而又有趣的拍摄方法。双人交流轴线是关系轴线中最简单的,也是最基本的,它所涉及的只有交流的双方和这两者之间的一条轴线。双人交流有两种常见形式:演员面对面、演员肩并肩。

(1)演员面对面。

演员面对面是双人交流中最常见的形式,如电影《夏洛特烦恼》中夏洛和秋雅在车棚旁的一场戏,先用一个全景主镜头01交代两人面对面的空间位置,然后用外反拍镜头02、内反拍镜头03分别表现两个人,再用骑轴镜头04表现秋雅,以强调他们之间的戏剧性关系(见图3-73)。

(2)演员肩并肩。

两个演员的交流采取肩并肩的方式,这种情况也比较多见,演员有一种共同的方向感——全向前看,这时用轴线拍摄,不仅可以表现出他们之间的内在联系,而且可以清楚地展现出两个演员的位置关系。动画影片《超人总动员》中,超人妈妈和小飞在车中交谈的镜头就遵循了180度轴线原则。在这场戏中,多次用到外反拍角度,以便能清楚看到两个人物的空间位置(见图3-74)。

图 3-73 《夏洛特烦恼》中演员面对面对话镜头

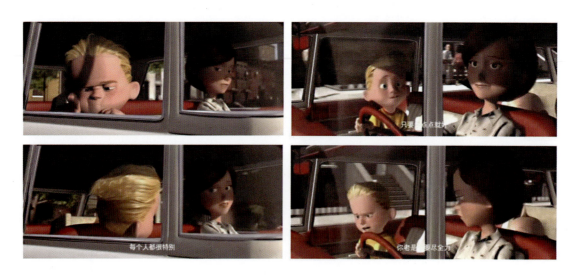

图 3-74 演员肩并肩对话镜头

(3)双人对话运用轴线需注意的问题。

轴线两侧的取景位置:轴线两侧的取景位置要根据人景关系以及人物站位来确定。如果人物站在墙边,只能在开阔的一侧取景;如果站在空地上,轴线两侧均能取景,这时要根据人们先看左再看右,最后在画面右侧停留视线的习惯,把重要的人物放在画面的右边,用以强调。

九个基本镜头中,除1号镜头外,2至9号镜头最好都成对应用,这样在叙事上形成反应与被反应,视觉上形成相互呼应。如果人物采用前后站立或者斜向站立等方式,甚至在不同的地方通过电话等通信设备进行交流,也要保持视线的相对,应用轴线法则取景,在两人连线的一侧进行拍摄(见图 3-75)。

图 3-75　电影《罗拉快跑》中罗拉和曼尼电话交流

5. 多人对话场面

表现两个人静态交流场面的基本技巧也适用于表现多人交流场面,有两种常见形式:一种是交流的双方都为群体;另一种是交流的双方,一方为个体,另一方为群体。

(1) 交流的双方都为群体。

迪士尼动画影片《牧场是我家》中的一场戏,三只奶牛和马、狗之间发生了争执,在这场戏中,三只奶牛为一个群体,马和狗为一个群体,先用平行镜头表现马和狗这一方,然后用内反拍镜头表现三只奶牛这一方,最后用主镜头交代演员之间的空间位置(见图 3-76)。

(2) 交流的双方,一方为个体,另一方为群体。

皮克斯出品的动画短片《鸟! 鸟! 鸟!》讲述了一个幽默有趣的故事,发生在一只大鸟和一群小鸟身上。如图 3-77 所示,从画面中可看出大鸟是个体,小鸟们是群体,电线无形中成了双方的关系轴线。比较有趣的是,整部片子基本只用骑轴镜头、平行镜头、主镜头。在双方刚相遇的一场戏中,先用骑轴镜头、平行镜头分别拍摄,然后用主镜头交代空间位置。

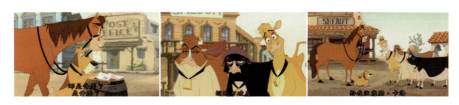

图 3-76　交流双方为群体

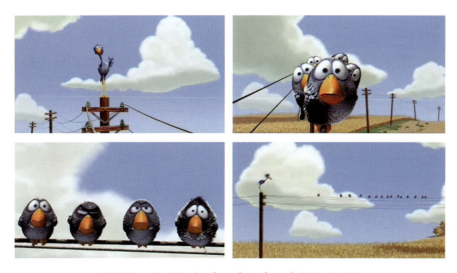

图 3-77　动画短片《鸟! 鸟! 鸟!》中交流的双方

从关系轴线的运用实例中可看出,在遵循180度轴线原则的同时,摄影机不一定非要放在正常视点上,拍摄时可以俯视,可以仰视,还可以在轴线上拍摄。在轴线上拍出来的画面,演员是没有方向性的,因为他正对镜头。

需要注意的是,毫无意义或变化不大地交替应用双人镜头和特写镜头的方法,绝不是拍摄多人对话场景的理想方法。用这种方法拍摄的段落,从视觉上来说多半是沉闷和单调的。这种方法之所以被广泛应用,主要是由于剧作者往往忽视了伴随对白必须有视觉动作的说明,同时也由于这种处理方法比较容易掌握。因此,基本镜头规律仅是分镜头绘制的参考,而非需要死守的法则,实际创作中应该灵活运用。

四、运动轴线

1. 运动轴线的概念

由被摄对象的运动方向构成的轴线叫运动轴线,是运动物体和其目标之间的假想线。利用运动轴线原理可以将一个连贯的动作分切成若干片段,同时保持运动的连续性。应保证分切镜头的拍摄位置在运动轴线的同一侧,如果突然把其中一个镜头摆在运动轴线的另一侧进行拍摄,拍摄对象就会莫名其妙地从相反方向横过画面,造成运动方向的混乱。

在运动轴线同一侧拍摄并不是说物体的运动方向不能改变,而是需要在镜头内表现其转变方向后再变换镜头,要让观众明确被摄对象的运动方向已经改变,不至于造成运动方向的混乱(见图3-78)。

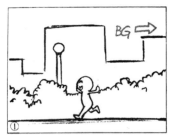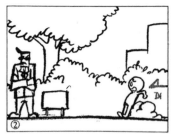

图3-78 人物在轴线一侧改变运动方向图例

2. 运动分切的原则

首先,运动分切的效果要考虑分切的数量,即一个连贯的运动用多少个镜头去表现。一般来说,运动时间短暂,两个镜头就足以表现整个运动过程,如果运动时间长,可以将其分切成三四个镜头,或者在运动的开始与结尾插入一个切出镜头,这样就不会使观众感到莫名其妙。

其次,运动分切的效果依赖于分切点的选择。如果分切的时候有一个入画、出画的过程,在第一个镜头中所要表现的运动物体已经出画,在下一个镜头中,这个物体就需要入画,入画的方向同上一镜头中出画的方向要保持一致,即"左出右进"。如动画影片《红猪》中的两个连续镜头(见图3-79),在图左的镜头中,飞机的行驶方向是从右到左,从画左出画,在图右的镜头中,飞机从画右冲入画面,这就是典型的"左出右进",这两个镜头中,延续的方向感将物体在不同场景中的运动连接了起来,中间并无断开的痕迹。

最后,运动分切的效果还必须考虑到镜头切换的连贯性,把一个连贯动作的两个不同片段

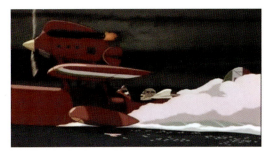
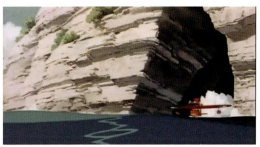

图 3-79　左出右进

组接在一起,必须遵循以下三条原则:

(1)保持位置的统一。

这里说的位置,一方面是指演员在画面中的位置,要想在不同的镜头之间仍然保持流畅的视觉效果,有效方法是使演员在两个相连的镜头之间处于一致的位置,这在固定镜头中更为重要;另一方面是指演员的形体位置,包括他们的手势、体态,以及他们的服饰、发型等。

(2)保持运动方向的统一。

演员的运动方向必须明确,当两人或两群人相对运动时,画面上双方的运动方向是相反的,一方始终向右运动,一方始终向左运动,双方在画面中的运动方向从摄影机的角度来看应保持不变,这两种相反方向的镜头交替出现,直到双方合在一起为止,相对运动是冲突的基础。

(3)保持动作的连贯性。

无论镜头如何切换,景别如何变化,人物的运动在画面中应当是连贯的。

五、越轴

越轴是指打破原有的关系或运动轴线,到轴线另一侧进行拍摄。如果不加入特殊的镜头处理,越轴后画面中的被摄对象与前面所摄画面中主体的位置和方向是不一致的,出现镜头方向上的矛盾,造成前后画面无法组接。此时硬性组接,就会使观众对所组接的画面空间关系产生视觉混乱。主体运动的速度越快,运动轴线的作用就越明显,越轴给观众造成的错觉也就越严重。

遵循180度轴线原则,只能将摄影机摆放在轴线的同一侧拍摄,这样可以将演员的位置关系和剧情逻辑清晰地交代出来,但会造成机位选择的局限性和背景的单调。在一些对话较多且持续时间较长的影片段落中,为了不使画面显得单调,需要使用更多的机位,以获得更强烈的画面构图和更好的拍摄角度。解决这个问题的方法就是越轴。

那么如何跨越轴线,到轴线的另一侧进行拍摄呢?下面介绍常见的合理越轴方法。

1.通过拍摄对象的运动越过轴线

通过拍摄对象的运动越过轴线,可简单理解为利用演员改变运动方向而越过轴线。在叙事的过程中,摄影机与轴线的相对位置没有变化,但是原来在摄影机一侧的轴线却由于拍摄对象的变化移到了摄影机的另一侧,相对摄影机来说,便是越过了原有的轴线(见图3-80)。人物位置改变,轴线随之发生改变,与其说是越轴,不如说是重新建立了轴线。

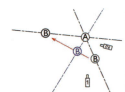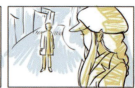

图 3-80　通过拍摄对象的运动越过轴线

因为观众目睹了轴线变化的过程,所以不存在跳轴的问题,如果用"切"的方法直接忽略了越轴的过程,就会让观众对轴线产生困惑,不能理解位置改变后的视觉效果。

此外,可通过拍摄对象的视线转移来越过轴线而建立新轴线。在短片《许愿池》中,吹萨克斯的演奏者和拉小提琴的演奏者不停地展示演奏技艺。在 01 镜头和 02 镜头起幅画面(02-A)中,可以看到拉小提琴的演奏者和主角对视的画面,这意味着在两人之间已经建立起了轴线。而在 02 镜头落幅画面(02-B)中,观众看到主角的视线从左边转移到右边,所以在 03 镜头中,吹萨克斯的演奏者和主角面对面,说明他们之间建立起了轴线。这两条轴线的转换非常简单,主角转身注视另一个方向时的视线转移构成了轴线转换的依据。短片中的人物多次左顾右盼,每一次视线转移都建立了新的轴线(见图 3-81)。

图 3-81　通过拍摄对象的视线转移带动越轴

利用剧中人物视线的运动来越轴在影片中是非常常见的,动作大的时候,利用视线的快速移动来越轴,动作小的时候,往往只需要一瞥便可越轴。

2. 通过摄影机的运动越过轴线

通过摄影机的运动越过轴线,意思是在拍摄时移动摄影机,使其从轴线的一侧过渡到另一侧。这样会让观众直观地感受到方向的改变,从而适应轴线的变化,同通过拍摄对象的运动越过轴线的道理是一样的。只要摄影机在拍摄的过程中越过轴线,视点的改变便是令人信服的,最典型的画面为双人交流镜头。

《罗拉快跑》中有一场曼尼和乞丐对峙的戏,气氛十分紧张,导演运用摄影机运动越轴来表现这一镜头。在 01-A 画面中看到,曼尼和乞丐之间的轴线非常明确,同时,摄影机从 01 号镜头拍摄机位所在的轴线这一侧开始移动,在镜头环绕一定角度的过程中越过轴线。将 01-A 画面中人物所面向的方向同 01-F 画面相比较就会发现,人物的面向在画面中已经反过来了(见图 3-82)。

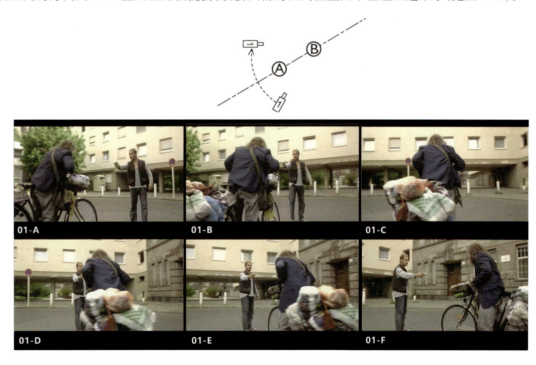

图 3-82　通过拍摄的运动越过轴线

通过摄影机本身的运动来越过轴线的拍摄方法,在真人电影中比较常见,但在动画片中是比较少见的。因为动画片是通过绘画来模拟这种效果的,在人物绘制上比较复杂,必须用绘画的方法来表现演员多角度的转面。

3. 通过空镜头越过轴线

空镜头的插入,往往可以使观众很自然地忘记角色运动的方向。如一个小孩在路上自左向右高兴地走着,可分切中景、近景等,这时,导演可以插入一些飞过天空的小鸟及地上的鲜花等空景,再回到小孩走路的画面,就可以跨过轴线从另一侧表现小孩的高兴心情,此时画面上出现的小孩是自左向右走的,而观众不会察觉不连贯的问题,也不会由于角色运动方向的变换而感到不自然。这是由于观众一般只注意故事情节和发展,而视觉记忆力就变得较弱,也不可能花更多的时间去注意角色运动的方向。因此,一旦插入一些空镜头,造成方向的改变,观众往往感

觉不到,仍然感到这是很自然的事。

不过选择的空镜头最好是和对话场景相关的,或能起到提示对话、暗示情节发展的作用。如图 3-83 所示,两个演员在室内对话,中间插入窗台花瓶或餐桌茶水的画面进行越轴。由于有了空镜头作为越轴的过渡,观众不会因为演员面朝方向的改变而感到不连贯。而且,观众在观看影片时,会把注意力放在故事的情节和发展上。

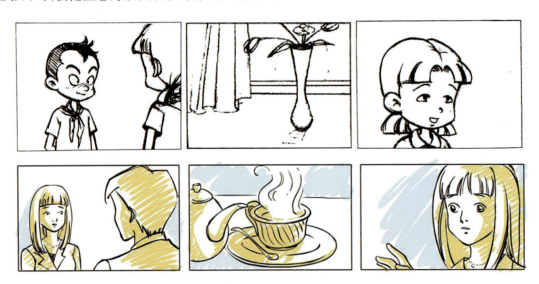

图 3-83　利用空镜头进行越轴

4.通过骑轴镜头越过轴线

骑轴镜头也称为中性方向的镜头,具体指正面镜头和背面镜头。由于骑轴镜头没有明确的方向感,把其插入主体向相反方向运动的两个镜头之间是解决越轴问题的一个方法,可以使观众忘记原来的运动方向,对运动方向的变换不会感到不自然。骑轴镜头可以模糊轴线带来的方向感,为后面的越轴做铺垫,通过插入演员正面镜头 1-B,1-A 与 1-C 完成合理越轴(见图 3-84)。

5.运动方向的自然改变

有时为了使角色动作显得更活泼也更有力,导演可以安排一些让运动方向自然改变的镜头。例如一人自左向右走来,在画面中又掉头向左走了。这样,人物在镜头中完成了方向的改变,观众看得很清楚,就不会造成方向的混乱了。

6.越轴中应注意的问题

越轴作为一种手段是可以运用的,其目的是突出人物重点、情节重点、空间关系和戏剧效果。在电影的镜头调度中应有意识地进行机位调度处理,处理过程中要注意下列几个问题:

越轴是一种导演处理镜头的手段,也可以是一种风格,但不要乱用,否则会给人一种漫无目的的感觉。越轴镜头最好是双人镜头或全景画面,这样才能使人看清人物关系、场景关系,而单人镜头、近景画面越轴会引起不必要的麻烦和误解。在一个场景之中,越轴是任意的,根据一场戏的镜头数量,可以有多次越轴。但是,要考虑镜头排列的合理性,不要造成不必要的视觉阻断。如果在一场戏中有两次以上的越轴,那么越轴的方式不要重复。在一场戏中,如果节奏、镜头总数允许,最好采用机位越轴方式,以便更好地表达场景空间。

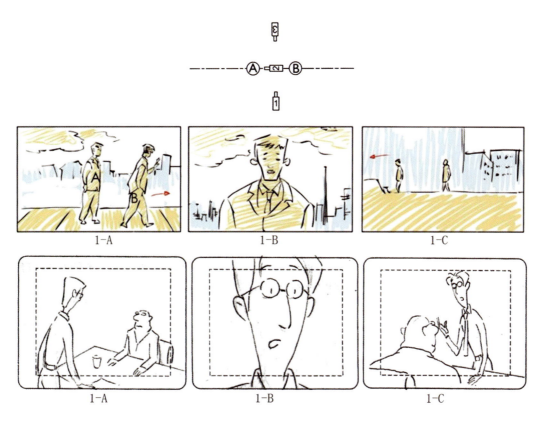

图 3-84　运用骑轴镜头越轴

第七节　场面调度

一、场面调度的概念

场面调度的概念对于舞台及实拍电影导演而言不会陌生,但对于动画导演而言,通常需要加强这方面的概念。因为动画片呈现在银幕或屏幕上的场景(环境)是虚拟的,实际上并不存在,是美术设计根据剧本和导演的意图设计出来的。这就意味着画面分镜的绘制将在二维的平面上画出三维的模拟真实环境,并对人物进行三维空间的调度,当然,也有些艺术短片特意追求二维平面的装饰性效果。无论是三维的还是二维的环境,导演都少不了对"画框内的事物进行安排",这是导演的重要手段和技巧。

1. 基本概念

"场面调度"一词来自法语(mise-en-scene),意为"摆在适当的位置"或"放在场景中"。场面调度最开始用于舞台剧,是戏剧艺术的专门用语及概念,是舞台排练和演出的重要表现手段,原

指导演对演员在舞台上表演活动的位置所进行的艺术处理。由于影视和戏剧在艺术处理上具有某些共同性，因此场面调度也被用到影视创作中来，但其含义发生了很大的变化。

在电影中，场面调度是指导演对"画框内的事物进行安排"。构思和运用电影场面调度，须以电影剧本，即剧本提供的剧情和人物性格、人物关系为依据。导演、演员、摄影师等须在剧本提供的人物动作、场景视觉角度等的基础上，结合实际拍摄条件，进行场面调度的设计。

作为动画镜头画面设计中的虚拟摄影机，机位是虚拟的，在绘制分镜头时，就要以实拍的效果去安排画面的场面调度。虽然摄影机、演员、场景都是虚拟的、绘制的，但作为动画导演，脑海里要有这样的镜头画面设计。场面调度体现了导演对视觉素材的理解、表现和阐释。

2. 戏剧场面调度

戏剧场面调度是针对固定不变的观众设计的，它在舞台上展示的形象是与观众的统一视点相适应的。但由于舞台的构造特殊，呈现给观众的角度是有限的。舞台的四个面中，只有一个面是开放的、面向观众的，而其他三个面——背面及两侧的面，对观众而言是封堵的。如果舞台上的演员不改变动作和方向，观众只能看到他的一面造型，比如当一个演员侧身走过舞台时，观众看到的是他呈现的侧面造型，除非他改变动作，把身子或脸转向观众，这时观众才能看到他的正面造型。观众在剧场中看戏时，都坐在固定的位置上，视角是不变的，但是可以自由选择舞台上所要注意的对象。

3. 电影场面调度

电影场面调度不同于戏剧场面调度，它有时代表观众的视点或导演的客观视点，有时又代表剧中人物的主观视点。它几乎不给观众留有自由选择的余地，基本上是导演领着观众观察事物，带有一定的强制性。当演员上一个镜头是侧面的横向运动，观众看到的同样是侧面时，下一个镜头在演员不改变动作和方向的情况下，只要保持视觉连续性，就能够将视点、视距、视角不同于上一个镜头的正面或背面、半侧面的造型呈现给观众，使观众可以从不同距离、不同角度去观察银幕形象。

电影场面调度把演员调度和镜头调度作为不可分割的创作手段统一起来加以运用。观众通过银幕画面，从各种视点和各种距离间接地观看演员的表演、情节的进展，以及周围的环境气氛。尽管视点变换多，空间跳动大，时间流程经常被切断、分割，但由于观众的联想和补充，以及视觉感官对电影语言的适应，观众仍然能够理解电影，从而得到完整统一的印象。

二、场面调度的组成

在电影艺术中，场面调度包括演员调度和摄影机调度两个方面。

1. 演员调度

演员调度指导演通过对演员的运动方向、所处位置以及演员之间交流时的动态与静态的变化等进行安排，形成画面的不同造型、不同景别，揭示人物关系及情绪的变化，以获得银幕效果。在电影或动画场景中，人物从哪里出场更方便表演？人物如何走位更利于剧情的展开？在设计分镜头前一定要先把这些问题想清楚，再开始动笔。

(1)演员位置的决定因素。

演员的目的:他或她正在做什么?接下来准备做什么?这些属于人的主观因素。

场景的特点:演员的主观活动受到客观条件的制约,因此必须根据场景设计决定人物具体的运动方式和路线。

日常生活习惯:如人们习惯靠右边行走,遇到岔路也习惯性地右拐,这些习惯多少会影响我们观赏画面时的兴趣取向。

(2)常见的演员运动方向调度。

人物在画面中运动的方向很多,最常见的是以下五个方向。

①横向调度。

横向调度指人物由左向右或由右向左运动,以及转折后又无角度的横向运动(图3-85),强调轴线的运用,保证出入画方向的一致性。横向调度的方式简洁明了,重点强调人物动作而非镜头运动。在远景镜头中一般采用静止镜或摇镜头表现人物运动方向;近景镜头中通过跟镜头或人物出入画来表现运动的方向。

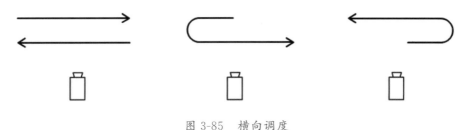

图 3-85 横向调度

②纵向调度。

纵向调度指人物在画面中走近镜头或远离镜头的运动(图3-86)。纵向调度的应用使二维平面模拟三维空间的效果更加突出,当人物向镜头冲来时,会增加镜头的压迫感,观众的视觉感受更加强烈。

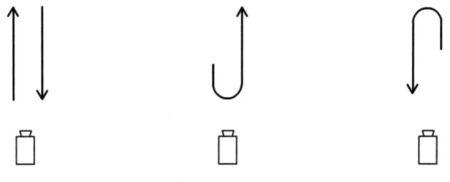

图 3-86 纵向调度

③斜向调度。

斜向调度是指介于横向和纵向调度之间的人物运动方向(图3-87)。人物透视感强,动作表现清晰,是应用很广的场面调度形式。最常见的当属45度角斜前侧走(跑)运动,既避免了横向调度的角度单一问题,又具备了纵向调度的视觉冲击感。

④上下调度。

上下调度是指人物从画面上方或下方垂直向相反方向运动。

图 3-87　斜向调度

⑤环形调度。

环形调度有两种,一种以人物为轴心,摄影机做外环摇摄(图 3-88),另一种以摄影机为轴心做向外半径摇摄(图 3-89)。

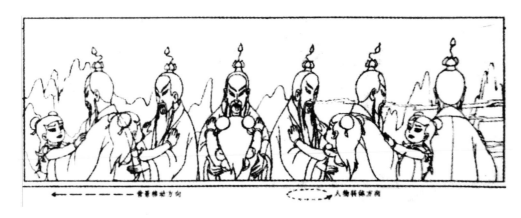

图 3-88　以人物为中心的外环摇摄

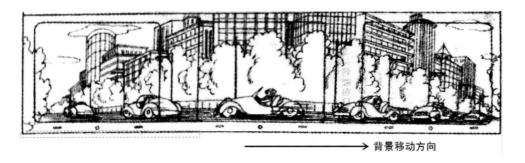

图 3-89　以摄影机为轴心做向外半径摇摄

导演设计演员调度形式的着眼点,不只在于使演员和他所处环境的空间关系在构图上更完美,更在于反映人物性格,遵循人物在特定情境下的动作逻辑(见图 3-90)。

2.摄影机调度

摄影机调度指导演运用摄影机机位的变化,即摄影机的运动形式,获得不同角度、不同视距的画面,展示人物关系、环境气氛的变化及事件的进展。镜头的调度实际上可以分两个层面,一个层面是对单个镜头的调度,另一个层面是对整场戏的整体调度。

电影的场面调度是演员调度与摄影机调度的有机结合,两种调度相辅相成,都以剧情发展

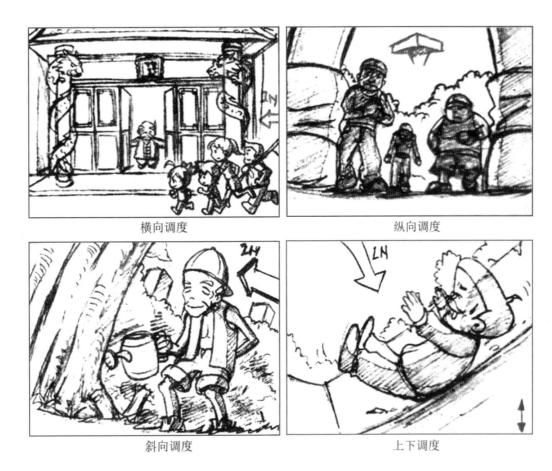

图 3-90　调度形式遵循动作逻辑

和人物性格、人物关系所决定的人物行为逻辑为依据。

3. 场面调度的支点

凡看过京剧《三岔口》的会有这样的印象,舞台上仅一桌二椅,两名演员就是凭借这简单的道具来展开一场夜间摩擦战的,如果这一桌二椅也没有的话,那么人物的表演就少了假设性的环境作为依托,在进行场面调度时也就没了支点。电影场面调度与舞台场面调度在支点设置上不同,舞台调度是以陈设道具为支点的,以支点为中心展开人物动作的调度。而电影的场面调度是在镜头空间里展开的,它的支点可以是陈设道具、景物,也可以是人物,还可以以空间中其他活动主体等为支点。例如动画短片《三个和尚》以水缸为支点开展场面调度(图 3-91)。

"支点"在电影场面调度中的作用有三点:一是人物调度的支撑点,既是人物动作的启动点或落点,又是人物与人物之间关系行为的联结点、中心点;二是在镜头调度上,支点往往是镜头构图的中心或焦点,是镜头转换和连接的依托,由此形成有表现力的镜头关系;三是支点的设置为一场戏的镜头序列提供了一个结构的支柱。

三、空间与场面调度

在设计分镜头之前,对场景和人物的画面安排要做到心中有数,要有全局的概念,要有立体空间的概念。这是动画导演比实拍电影导演更难做到的一个方面,因为全部的空间只在纸上、脑子里,都是假设性的。在绘制分镜之前,动画导演不仅要对剧本剧情和戏的处理有"蒙太奇"

图 3-91 以水缸作为支点

的理念,还要对戏中的场景和人物做出大概的安排。为了方便操作,这些安排可以是平面图式的,可画出人物行动方向以及机位的安置和走向,具体依据"支点"来确定。

在动画分镜头设计中,空间与场面调度是融为一体的,而空间与场面的调度,必须通过绘画的形式呈现在分镜头台本上。这是与实拍电影导演完全不同的创作方法。动画的外景地和片场全部呈现于平面的纸上,分镜要有将虚拟的场景通过影视画面真实地体现在银幕或屏幕上的能力。这不是"说"出来的,也不是通过实景"拍"出来的,而是通过导演画出来的。人物将置身于场景中进行故事的演绎。人物设置于场景的哪个部位?人物行动的路径、摄影机的路线及运动方式怎么安排?这些都是导演应具有的能力,分镜设计师也要能熟练地将其画出来。

如动画片《巫农太岁传》根据文字剧本设置动画人物位置与场景的调度。文字剧本中对于人物的出场只会做大概的交代。剧本片段如下:

傍晚小初卧室

小初伏案写作业,听着收音机里的803故事。窗外(书桌前)几撮小头发晃来晃去。小初向窗外张望,小头发消失。

小初走到门口……

根据场景设计透视图,小初的位置很容易确定,她坐在画面左边的书桌旁(图3-92)。

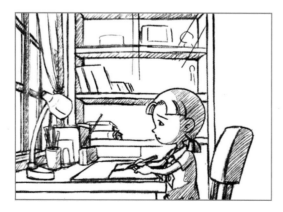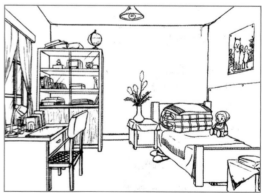

图 3-92 动画片《巫农太岁传》人物位置与场景透视图

可接下来,小初向门口走去的路线就不那么一目了然了,是走向左边还是右边呢?还是任意方向?单凭一张透视图很难交代清楚门的具体方位,这时候就需要调出场景设计的平面图(见图 3-93)。

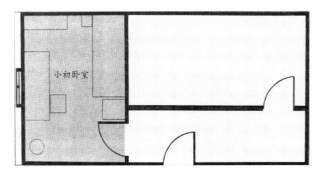

图 3-93　小初卧室的平面图

从平面图中我们可以看到,门位于房间的右下角,因此小初从椅子上站起来后,应该朝着主场景透视图的右前方走去。

也可以在总平面图上做演员调度和摄影机调度安排(见图 3-94),并在平面图的基础上设计立体图,分镜画面与机位示意图的对照见图 3-95。

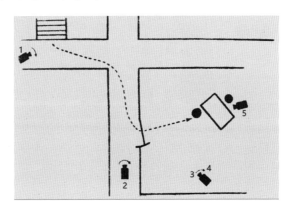

图 3-94　在总平面图上进行场面调度

图 3-95　立面图与平面图对照

● 思考与练习

1. 景别有哪些组合方式？
2. 如何理解长镜头？
3. 运动镜头的应用与作用有哪些？
4. 连续镜头构图的设计要点是什么？
5. 请就双人交流的具体运用举例。
6. 越轴有哪几种常见方法？请举例说明。
7. 电影场面调度和戏剧场面调度的区别是什么？
8. 分析电影《罗拉快跑》中的一组镜头（图3-96），画出这四个镜头的平面图，包括人物的运动路径、摄影机的机位及运动路线。

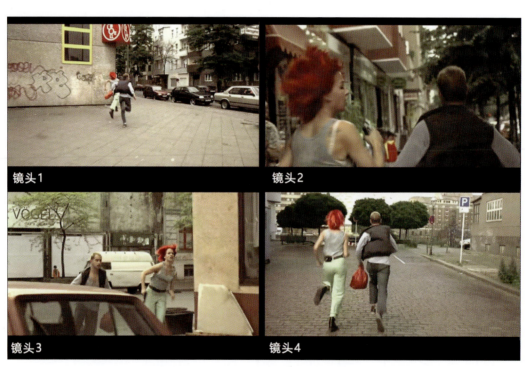

图3-96　电影《罗拉快跑》的一组镜头

第4章 如何使分镜头合理流畅

第一节　主体方向的连贯法则
第二节　动作的连贯法则
第三节　视线的连贯法则
第四节　声音的连贯法则
第五节　镜头的组接技巧

我们知道画面分镜头的设计是动画创作中非常关键的一项工作,是导演把剧本中的特定场景、人物动作及人物关系具体化、形象化,是以人的视觉特点为依据来划分镜头的。导演要把所有镜头按影视语言的方式进行叙述,并依次画在纸上。这个分镜头台本就是各动画制作部门施工的蓝图,也是统一创作的依据。因此,分镜头画面是否合理流畅,是直接影响到今后制作出来的动画片是否合理流畅,以及动画片的质量好坏的重要因素。

而连贯性剪辑是把镜头组接在一起来创造出戏剧性的效果,观众会看到一个完整的故事。很多技巧都被用于打造叙事的连贯性,包括运动方向匹配、动作衔接、视线衔接和声音衔接,以及轴线规则、角色位置连贯法则等。我们运用这些技巧将镜头组接起来,使观众沉迷于故事情节中。

第一节　主体方向的连贯法则

主体方向的连贯法则,简而言之就是使画面主体保持一致的方向性,这是关于运动轴线的具体应用,不仅虚拟摄影机的放置方向要一致,主体运动方向也应保持一致。

镜头内部的方向同物理空间中的方向完全不同,是指画面中物体运动的方向。所谓"画面",就是一般人所说的电影画面,即被四条"边框"围成的平面。方向通过围成这个平面的四条"边框"才能显示出来,这一点非常重要,由此得出了镜头中有关"运动"和"方向"的定义:画面中的物体相对于画面四条边框所表现出的位移和指向。在电影镜头中,既没有纯粹的方向,也没有纯粹的运动,方向和运动同时呈现、彼此依存。

要保持物体运动的连贯性,就要使其在画面中保持相同的运动方向,并遵守出画和入画的规则。

一、在画面中保持相同的运动方向

在画面中保持相同的运动方向是指某物体的运动方向在各种不同的镜头中始终保持基本一致。其优点在于对观众来说方向感始终清晰,特别是在有追逐运动或者相互冲击的情况下,使某移动对象的运动方向保持统一,可以使观众清晰地了解故事的进展。我们把这种保持画面中运动物体方向一致性的方法称为"同侧机位法"。

图4-1摘自唐·利文斯顿著的《电影和导演》一书,很能说明问题。这幅画面显示了一组拍摄坦克车队的镜头,其中A、B、C、D四个机位在坦克车队的同一侧,拍摄下来的镜头中坦克车行驶的方向相同,都是向画右。而在E机位拍摄的镜头中,坦克车行驶的方向相反,向画左,这是因为这个机位在拍摄时,摄影机放在了坦克车队的另一侧。作者在E机位镜头画面的下方写下了一句不无幽默的话:"这算什么?是敌方的吗?"并在画面上打下了一个大大的"×"。

二、运动物体出画和入画的规则

前面的内容提到,画面的四条边框定义了画面中的运动。其实,这四条边框所定义的不仅

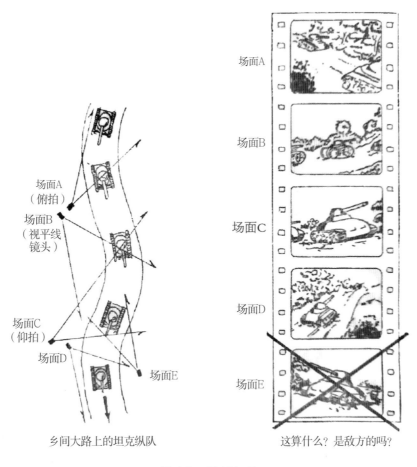

图 4-1 同侧机位

仅是画面中的运动,在某种意义上,它也能够定义画面外的运动。要在镜头组接中保持运动方向的连贯流畅,必须遵循物体出画和入画的规则。什么是"出画"和"入画"？意思是在前一个场景的最后一个镜头末尾,主体走出画面；在后一个场景的第一个镜头开端,主体走入画面。出画与入画的主体可以是人,也可以是动物,或者是车、船等交通工具。出画与入画的主体,可以是同一主体,也可以是不同的主体。出画往往在观众的视觉感受上造成短暂的悬念,下一个镜头的主体入画则回答了这种悬念。

人们在经过各种实践后得到一个结论:需要用两个镜头表示一个运动物体时,如果在第一个镜头中所要表现的运动物体已经出画,那么在下一个镜头中这个物体就需要入画,入画的方向要同上一镜头中出画的方向保持一致。人们用一个缩略语来表示这一规则——"右出左入"。如果人物从右边出画,下一个镜头就应该从左边入画,反之亦然,也就是"左出右入"(见图4-2)。还推导出类似的规则——"上出下入""下出上入"(见图4-3)。

如果是纵向运动,则不受这一规则的束缚,运动物体既可以"前出后入"和"后出前入",也可以"前出前入"和"后出后入"(这里的"前"和"后"指的是纵深方向上的"前景"和"后景")。这应该很好理解,因为纵向运动没有方向性,因此不必受到在画面中保持相同的运动方向这一规则的约束。如在影片《罗拉快跑》中,当罗拉跑出门时使用直接冲向镜头的做法,呈现"前出前入"的出入画效果(见图4-4)。

以上提到的保持运动物体的连贯性的两种方法,其结果基本上是一样的。当你将摄影机机

图 4-2 左出右入

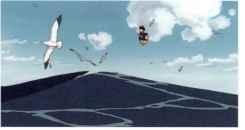

图 4-3 《魔女宅急便》中的"下出上入"

01 纵向而来　　02 冲镜头
03 过镜头　　04 纵向而去

图 4-4 《罗拉快跑》中纵向出入画

位保持在运动物体一侧的时候,物体的运动方向自然会符合"出入画"规则的要求;当你按照"出入画"的规则设计画面的时候,摄影机的机位必然处于运动物体的同一侧。只不过人们在考虑运动物体出入画的时候,有时会忘记"同侧机位"的规则,反过来也一样。用两个规则来界定一个事物,属于"双保险",这样可以确保画面中物体的运动方向不出问题。

当然,这两个规则的适用范围也不完全一样,"同侧机位"规则的适用范围往往是在水平方向上,用于时间持续较长、使用镜头较多的情节中;而"出入画"的规则仅适用于两个镜头之间的

关系,并通用于水平和垂直方向。

运动方向的改变可通过中性镜头来过渡和衔接,图4-5为动画《魔女宅急便》中非常经典的一组利用出画与入画来进行衔接的镜头,即运用2的正面镜头、5的背面镜头对小魔女的运动方向进行改变,这样的处理依然保持了运动的连贯性(见图4-5)。

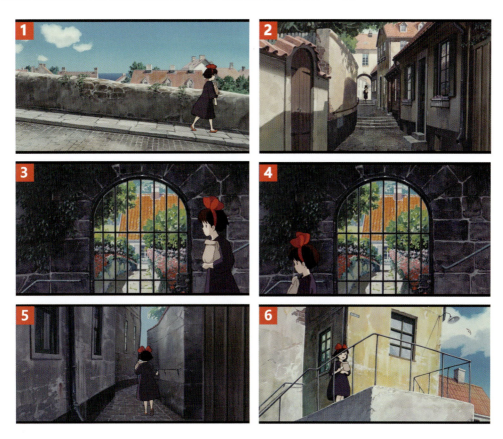

图4-5　动画《魔女宅急便》中运动方向的改变

第二节　动作的连贯法则

对于单一镜头而言,动作的表达没有什么困难,只要完整地表现出来即可。但如果要将两个或多个镜头连接在一起,用以表现一个动作,就会存在镜头之间的协调性问题。镜头间的动作衔接是指同一主体的连续动作所形成的一组镜头画面之间的衔接,即将镜头内主体动作的各个部分依据动作组接点进行有机衔接,以确保动作的连续性,并能清楚地描述一个动作的过程。简而言之,就是将多个不同景别或角度的画面镜头连接在一起,用以表现一个动作。这类镜头衔接的关键在于找准动作的转折点,它往往是镜头的剪接点。只有这样,镜头衔接给人的感觉才是合理的,不会产生跳跃感。

一、动作剪接点的选择

主体动作的衔接是以画面中的形体活动为基础的,一般会选择主体动作发生显著变化之后的时间点作为动作剪接点。确定动作剪接点时要遵循动作幅度最大原则。动作剪接点也可以称为动作关键点或转折点。

图4-6是美国电影《兵临城下》中两个相衔接的镜头。01a、01b是靠近剪接点的两个镜头画面,02a和02b同样,表现的是一个在爬行的战士。在01号镜头中,爬行者将左臂抬了起来(01b),开始往前伸;在02号镜头中,看到了伸出的左臂(02b)。两个镜头的接点就在动作的进行之中,尽管观众看到的是两个不同的镜头,却只有一个完整的动作,而不是被分解成两半的两个动作。

那么,具体的动作剪接点应该在什么地方呢?一般来说,应该在动作幅度最大处寻找剪接点。因为动作的幅度越大,速度越快,对人的视觉冲击就越大,观众就越不容易区分画面的变化,动作的连接就越会显得天衣无缝。这从《兵临城下》的例子中可以看到,向前伸手的动作是低速爬行中幅度最大的动作,影片在这个动作上选择剪接点无疑是明智的。

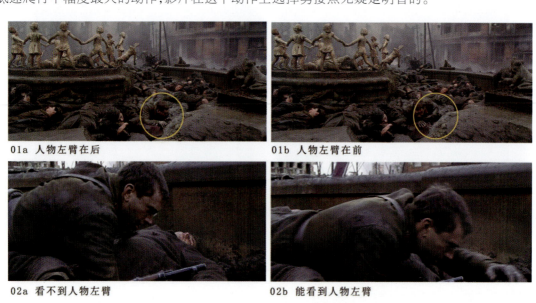

图 4-6　电影《兵临城下》中两个相连接的镜头

二、运动状态的连贯

镜头组接要遵循"动接动""静接静"的规则。如果画面中同一主体或不同主体的动作是连贯的,可以动作接动作,达到顺畅、简洁过渡的目的,我们简称为"动接动"。如果两个画面中的主体运动是不连贯的,或者它们中间有停顿,那么这两个镜头的组接,必须在前一个画面主体做完一个完整动作停下来后,接上一个从静止到开始的运动镜头,这就是"静接静"。"静接静"组接时,前一个镜头结尾停止的片刻叫"落幅",后一个镜头运动前静止的片刻叫"起幅",起幅与落幅的时间间隔为1～2秒钟。运动镜头和固定镜头组接同样需要遵循这个规则。如果一个固定镜头要接一个摇镜头,则摇镜头开始要有起幅;相反,一个摇镜头接一个固定镜头,那么摇镜头

要有"落幅",否则画面就会给人一种跳动的视觉感。为了达到特殊效果,也有"静接动"或"动接静"的镜头,这类镜头组接往往要配合一定的特殊节奏的音乐来完成。

三、动作连接的分切运用

1. 在同一视轴上的分切动作

图4-7为电影《超人总动员》中超人爸爸探身而入的镜头分切。第一个镜头是近景,超人爸爸从门后先探入头部,然后,他试图探入更多的身体部位,切至下一镜头为全景,他已经完成身体正面探入室内的动作,这两个镜头用同一视轴,而演员都在画面的同一位置——画面中央。

2. 从相反的方向分切动作

如何理解从相反的方向分切动作?即在运动轴线的同一侧设置两个互为反拍的机位,因为相反的角度能够带来不同的背景环境。在表现演员走或跑时,常用两个互为反拍的镜头,即内反拍镜头和外反拍镜头,而演员的运动轨迹是走近镜头或离开镜头。这两个镜头交替出现,有助于提高动作的节奏感。第一个镜头中演员走近镜头,画面呈现演员的内反拍角度,第二个镜头中演员远离镜头,画面呈现演员的外反拍角度,依据轴线的180度原则,两个机位都必须设置在运动路线的同一侧,这样,就能保持演员运动方向的一致了,如《超人总动员》中的小飞走路的镜头分切(见图4-8)。

应用相反的方向还可分切演员进门和出门的动作(见图4-9),演员推开一扇门从室外走入室内的动作在影片中出现的频率非常高,例如在室外从演员左侧拍摄他推门或转动门把手的动作,然后切至室内,拍摄演员走近屋子的动作,两个镜头中的运动方向就是相反的。有一点必须注意:无论摄影机放在运动路线的内侧还是外侧,都要保持在同一侧。

图4-7 《超人总动员》中在同一视轴上分切动作

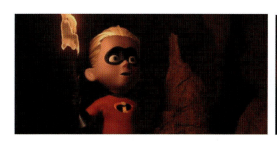 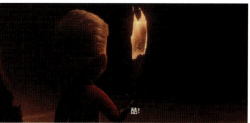

图4-8 《超人总动员》中从相反的方向分切小飞走路

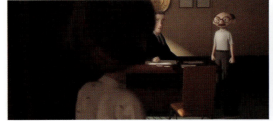 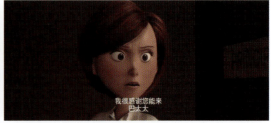

图 4-9　《超人总动员》中推门动作的分切

3. 从动作的关键点分切动作

要想使用多个镜头表现连贯的动作,最好的方法就是在关键转折点上将一个完整的动作进行分切。如喝水的完整动作(见图 4-10),第一个镜头特写伸手握水杯,第二个镜头为中景镜头,用了两个表演动作——角色完全握住水杯和张嘴喝水。

又比如某人被击倒在地(见图 4-11),可分为镜头 1(中景):演员 A 准备用门撞击;镜头 2(近景):演员 B 被击出画面(动作本身);镜头 3(中景):演员 B 跌倒及延续动作(缓冲)。这样一来,尽管三个镜头的景别、角度都不同,但没有转换的痕迹,一气呵成。

图 4-10　动作关键点连贯应用一

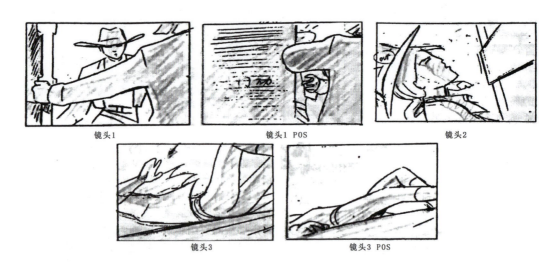

图 4-11　动作关键点连贯应用二

第三节 视线的连贯法则

视线衔接分为两种情况,一种是角色与角色之间的视线衔接,另一种是角色与景物之间的视线衔接。视线衔接在影视作品中较常用,但要注意角色的视线与视线方位之间的关系一定要自然、合理。

如图 4-12 所示,人物在第一幅画面中朝屏幕之外看去,那么观众会希望在接下来的镜头中看到人物所看的到底是何物。如果人物朝屏幕的右边看去,他所看的是一个屏幕外的人物,那么一条想象中的视线就会连接在他和那个屏幕之外的人物之间。通过应用视线的连贯法则,人物就能够互相对望,保持视线对接。后一个镜头也是借助角色的视线方向所拍的主观镜头,如前一个镜头的角色抬头凝望远方,则下一个镜头出现的画面是角色所凝望的景物,有时甚至可以是两种完全不同的景物。这种衔接主要是利用剧中角色的视线进行镜头切换,利用角色的视线方向,切换到角色眼中看到的风景,进行自然衔接。

要想达到这种效果,视线衔接必须符合一定的条件:角色视线与画外角色或者物体的视线方向角度相对应,当呈现被关注对象时,镜头角度要与观看者所站的位置有一定的逻辑关系。图 4-13 为动画《魔女宅急便》中的视线衔接,第一个镜头小魔女站在一个高台上低头看,这是一个客观镜头,下一个镜头以小魔女的仰视角度呈现所看到的景物。

图 4-12　分镜中的视线衔接

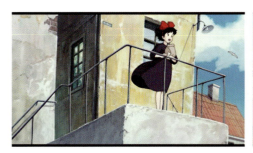

图 4-13　动画《魔女宅急便》中的视线衔接

第四节　声音的连贯法则

连贯的声音可以使一系列互不连贯的镜头产生流畅的效果。声音衔接是以声音为基础，根据内容的需要和声画统一的关系来处理镜头之间的衔接，主要指在上下镜头中利用声音的连接点进行镜头的衔接。

声音的连接点一般都选择在完全无声的镜头画面处，可以根据画面内容所表现的情绪，声音的节奏以及连贯性和完整性等特征，利用对白、旁白、独白或声效、音效的添加，引起观众的相关联想而进行镜头衔接。

《埃及王子》中有一段精彩的声音衔接镜头——法老的儿子拉美西斯在船上将手伸进尼罗河的一组镜头。在这一组镜头中，拉美西斯说："父王，那是……"接下来随着声音的变化切换到摩西姐姐的镜头，摩西姐姐吃惊地说："是。"之后的镜头又随着声音的改变切换到水中的士兵。一组镜头出现了三次不同的镜头衔接，不仅没有跳跃感，还交代了人们的情绪，镜头衔接十分流畅（见图 4-14）。

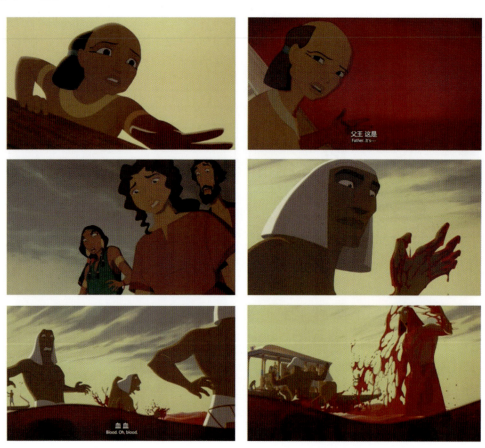

图 4-14　电影《埃及王子》中的声音衔接镜头

利用音乐的节奏点进行画面衔接也能够产生流畅的镜头效果,音乐连接点的选择非常重要,必须同音乐的节奏点相吻合,画面才能更顺畅。《埃及王子》的结尾段落中,利用声音进行三次切换,镜头衔接得十分顺畅,音效与音乐逐渐响起,把观众带入胜利的喜悦之中,音乐与剧情的紧密结合,产生了很好的视听效果。此外,在宫崎骏的作品中,也有很多利用声音的衔接来完成画面的衔接而取得良好视听效果的镜头,如《幽灵公主》中,通过麒麟兽为阿西达卡疗伤时露珠从树上滴落的自然声效,转换到恢复了的阿西达卡的一场戏。

不管采用何种镜头组接形式,都必须符合生活逻辑、观众心理逻辑和艺术逻辑。在设计分镜头时,导演会根据剧本故事发展的时间顺序、空间关系和事物间的关系来解构每一个镜头的画面,所以,要使镜头连接流畅,需要从时间的连贯性、空间的统一性、事物的关联性三个方面来考虑生活中的逻辑关系。为了符合观众的心理逻辑,画面组接时应呈现合理的时空关系,有利于突出主体,加强视觉感受和对事物本质的认识,还应注重画面造型的艺术感染力和表意性。

第五节　镜头的组接技巧

镜头是构成影视作品的最小单位,为了使分镜头合理流畅,导演要根据故事内容的主次、情节的发展等,利用组接技巧进行镜头转换。

由于情节段落和场面之间的转换是画面逻辑关系和画面内容跳跃较大的地方,因此导演在分镜头画面制作中,要特别注意场与场之间转换的流畅性,使观众不因画面的随意跳动而产生不适感。这便要求导演采用一些转场技巧,使这种转换自然、连续。转场的作用是使影片的内容更具有条理性,层次发展更加清晰。转场一般分为技巧性转场和非技巧性转场。

一、技巧性转场方式

技巧性转场是一种利用计算机技术而实现的转场方式,在镜头组接和画面表现方面越来越多地被利用。技巧性转场既能够保持视觉的连贯性,又能够形成段落的分割。常用的技巧性转场包括以下几种。

1. 淡入淡出

淡入指下一个镜头的清晰度、色彩饱和度从白场或黑场逐渐地呈现出来;淡出则与淡入相反,指最后一个镜头的清晰度、色彩饱和度逐渐淡下来,变为白场或黑场。

淡入、淡出也有节奏快慢、时间长短之分,要根据具体情节、角色的情绪来决定,一般情况下,淡入、淡出在时间上的设定各为2秒。这种转场技巧大部分用于大段落之间的划分,给人一种间歇感,但是使用不宜过多,否则容易造成结构的松散。

淡入经常被用于引导观众进入一个新的场景中,画面从全黑开始,然后渐渐变亮。淡出通常是一个场景的最后一个镜头渐渐地消失,直到陷入完全的黑暗。如电影《贫民窟的百万富翁》中,从演播厅现场淡出,画面黑场,又淡入到撒钱的画面(见图4-15)。

图 4-15　电影《贫民窟的百万富翁》中淡入淡出转场方式

2. 叠化

叠化是指前一个画面还没有完全消失，后一个镜头画面又渐渐出现。叠化需要一个过程，时间设置在 3 秒钟左右，叠化转场会出现上下两个镜头画面的短暂重合，有空间的转换和时间的过渡，也可以用在镜头组接上，给人一种流畅的视觉感受。

叠化转场效果不同于淡入、淡出转场效果，在这种转场中，一般上下两个场景的镜头画面会出现相互叠加的现象，最少应加入两个叠加的镜头画面，前一张叠加画面以前一场景画面为主，而后一张叠加画面以后一场景画面为主。

图 4-16 为动画片《蒸汽男孩》中的叠化转场，从人物正面近景淡出时间为 2 秒，淡出的同时烟花淡入 2 秒、淡出 4 秒；烟花淡入 1 秒的时候主场景开始淡入，镜头下摇，淡入总用时为 2 秒；接下来 5 秒时间镜头继续下摇。

又如电影《埃及王子》中，在摩西回埃及解救希伯来人的过渡段落中就运用了叠化转场。摩西返回途中有多个镜头互相叠加，不仅营造出一种氛围，还强化了人物情绪，更突出了任务的庄严与神圣（见图 4-17）。

3. 划入划出

划入划出是指前一个镜头画面被后一个镜头画面抹去，后一个镜头画面逐渐代替前一个镜头画面，可用于表现同一时间内发生在不同空间的事件，能加快时间的进程，在较短的时间内展现多种内容。

在进行这种转场设计的时候，镜头的切换要柔和一些，变化的方向应该从左到右，或从右到左，也可以是从上到下，或从下到上，或从画面的一个角出发，呈对角线的运动（见图 4-18）。由于划入划出的转场方式使上下两个镜头的衔接显得"生硬"，因此现在的影视片使用较少。

4. 圈入圈出

圈入圈出是"划"的又一类型，圈入是指从黑画面的一个小圆点开始，逐渐扩展到整个画面；圈出是指满画框的圆开始向内收缩，直到最后一个小圆点消失，成为黑画面。画面与画面之间也可以使用圈入圈出的手法，效果会比较柔和。此外，由于镜头是连续的，因此也具有推拉镜头的效果。

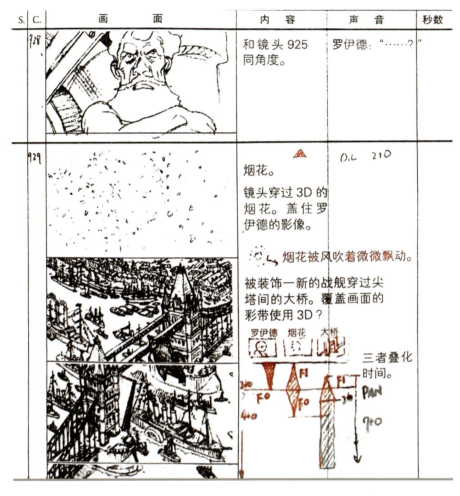

图 4-16 《蒸汽男孩》中的叠化转场

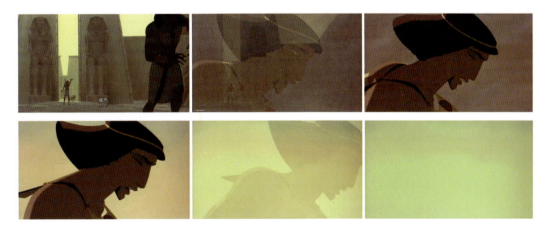

图 4-17 电影《埃及王子》中的叠化转场

5. 定格

定格转场是指对上一个段落的结尾画面做静态处理,使人产生瞬间的视觉停顿,接着出现下一个镜头画面。它具有强调的作用,是电影中最常用的一种有特点的转场方法,适合于不同主题段落之间的转场。

顺时针划入　　　　　　横向划入　　　　　　纵向划入

图4-18　常见的划入样式

由于定格具有强调画面意义的作用,能产生一定的视觉冲击力,因此可以用于强化画面意义、制造悬念、表达主观感受、强调视觉冲击力的镜头设计。

6. 虚实互换

虚实互换是利用变焦点使画面内一前一后的形象在景深内互为陪衬,达到前实后虚、前虚后实的效果,使观众的注意力集中到焦点突出的形象上,实现内容或场面的转换。虚实互换也可以是整个画面由实变虚或由虚变实,前者一般用于段落结束,后者用于段落开始,达到转场的目的。

二、无技巧性转场方式

1. 切

切又称切换,是影片中运用最多的一种镜头转场方式,也是最常用的镜头组接方式,可充分利用正反打、时空转换、运动方向等,是最能体现导演水平的一种组接方法。超过90%的电影使用切作为转场方式和把镜头连接在一起的工具。绝大多数观众甚至不会注意到在一个场景内,一个镜头被切成不同的角度和景别。

例如日本动画影片《魔女宅急便》中,少年用自制的人力飞机载着小魔女琪琪畅快地在海滨大道飞驰,在这一场景的镜头组合中,不同的景别与视点镜头采用了直接切换的转换方式,表现了两人的紧张心情和周围的环境,也体现了他们两个的默契配合(见图4-19)。

还有一种"跳切"(见图4-20),打破了常规镜头切换时所遵循的时空和动作连续性要求,以较大幅度的跳跃式镜头组接,突出某些必要内容,省略时空转换过程。跳切既以情节内容的内在逻辑联系为依据,也以观众欣赏心理的能动性和连贯性为依据,排斥缺乏逻辑性的随意组接。

2. 特写转场

特写转场是指前一场戏结束于局部特写镜头,或下一场戏开始于特写镜头,后再逐渐扩大视野,进而推动剧情的展开,即将特写转场镜头放在前一组镜头的最后一个镜头,或后一组镜头以特写开始。以特写画面作为转场镜头,是为了在观众注意力集中在某一人物的表情或某一事物的局部时,在不知不觉中转换场景和叙述内容,有时也可以将特写镜头落在一个道具上,具有某种时空概念,从而实现自然转场。

美国动画影片《埃及王子》中,摩西的母亲把装有摩西的竹篮放进了河里,内心非常痛苦,此时镜头运用了两极景别的组合,母亲含泪的特写接尼罗河的大远景镜头,强化了视觉的跳动感,表现了人物内心的悲痛情绪,也预示了摩西不可知的命运(见图4-21)。

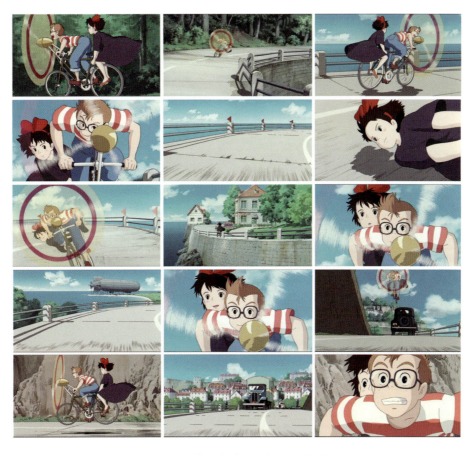

图 4-19 《魔女宅急便》中的切换镜头

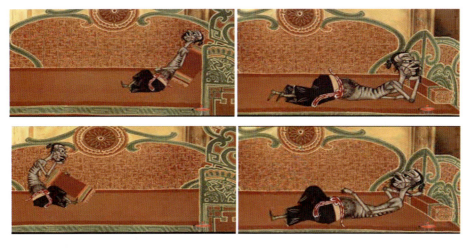

图 4-20 动画《桃花源记》中的跳切运用

3.遮挡元素转场

遮挡元素转场指镜头被画面内的某个事物暂时遮挡,形成黑镜头或画面前景镜头,从而实现转场(图 4-22、图 4-23)。当画面形象被挡黑或完全遮挡时,一般是镜头的切换点,通常表示时间、地点的变化。主体暂时被遮挡往往会制造视觉悬念,而且省略了过场镜头,加快了画面的节奏,形成视觉冲击力。

图 4-21　动画《埃及王子》中的特写镜头转场

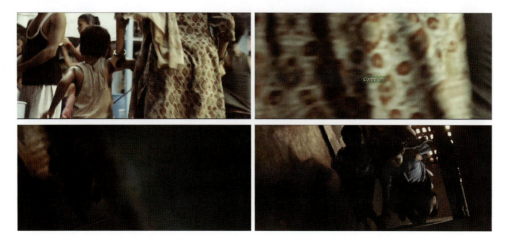

图 4-22　电影《贫民窟的百万富翁》中通过前景遮挡进行转场

图 4-23　通过小猫遮挡镜头进行转场

4. 同一主体转场

同一主体转场是指上下两镜头通过同一主体（或相似主体）来转场，镜头随主体由一个场景到另一个场景。同一主体转场可以使镜头的转换自然、流畅，好像是关于同一个主体的一个故事紧连着下一个故事。同一主体转场在景别上大都是这个主体的近景或特写，这是因为采用近景或特写这类近视距景别，可以排除画面环境中次要构成要素的干扰，较好地引导观众的注意力随着画面趣味中心的转移而转移。在电影《贫民窟的百万富翁》中，通过电视中的直播画面，将镜头从看电视的室内场景转换到演播厅的直播现场（见图 4-24）。

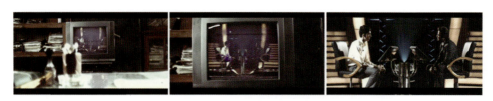

图 4-24　电影《贫民窟的百万富翁》中同一主体转场

5. 相似动作转场

相似动作转场是指借助人物、动物、交通工具等的动作和动势的可衔接性及连贯性、相似性作为镜头转换的手段。通常是在一个动作的进行过程中进行镜头切换,动作的前半段在一个场景中,其后半段人、景均发生变化,很自然地实现了转场(图4-25)。

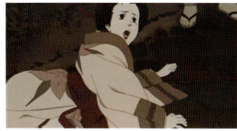

图4-25 动画片《千年女优》中相似动作转场

6. 空镜头转场

空镜头指影片中只有自然景物或场面描写而不出现人物的镜头,空镜头转场可以很好地展示不同的地域环境,也可以表示时间的变化,而且空镜头转场可以提供情绪的延伸空间,使情绪得到舒缓,从而自然地进入下一个镜头,有承上启下的作用。在运用空镜头转场时,要注意选择与前后镜头内容相关联,同时与画面中事物造型相匹配的镜头。

例如英国动画影片《小鸡快跑》中的一组镜头,金婕安排大家加紧赶制飞机后走出鸡舍,突然想起了洛奇,此时的镜头随着金婕的视线落在了海报上,然后海报浮现出一幅景物镜头,随后洛奇骑着它的小自行车从地平线上出现了。本段利用空镜头进行转场,使前后镜头的内容和情绪得到关联与延伸,表现得自然到位,起到了承上启下的作用(见图4-26)。又如动画片《埃及王子》中利用空镜头进行转场(见图4-27)。

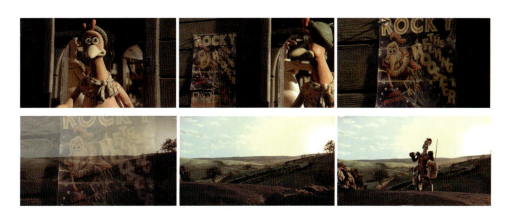

图4-26 《小鸡快跑》中利用空镜头转场

图4-27 《埃及王子》中利用空镜头转场

● 思考与练习

1. 简述运动物体的出入画规则。
2. 技巧性转场有哪些?
3. 空镜头的作用有哪些?
4. 以自己喜欢的一部影视作品为例,分析该影片的分镜是如何通过镜头转换确保画面的流畅性的。
5. 完成从相反的方向分切动作的镜头设计练习。
6. 完成三个分切镜头表现一个完整动作的练习。

第5章 分镜头中的角色表演

第一节　角色表演风格
第二节　分镜头中的关键动作
第三节　角色表演技巧

虽然动画人物是虚构出的形象,可一旦他们出现在动画中,思考就从未停止,思考先于行动并且会影响他们的运动方式,也就是表演的方式。在设计人物动作前一定要把自己融于角色,设计出既符合人物性格又与影片风格相适应的人物动作。只有为造型配上个性十足的表演之后,造型才具有了灵魂、获得了生命、充满了魅力,成为生动鲜活的角色。

第一节　角色表演风格

动画片角色动作的设计,是随着电影艺术和时尚观念的演变而发生变化的。

无声片时期的迪士尼卡通角色的动作受哑剧和舞台剧的影响,多显得夸张,幅度也大,将物理力学发挥到极致,强调弹性、惯性、曲线运动,人物动作不论大小,一概有预备动作及缓冲动作,最终形成迪士尼式的表演风格。但迪士尼卡通角色的表演风格也不是一成不变的,如《白雪公主》中公主的表演风格趋于真人的自然表演,据有关记载,是依据真人表演的拍摄胶片进行摹片后再进行创作加工的。

与迪士尼表演风格形成对比的日本动画片表演风格,则以符合亚洲人审美情趣的性格特征为其根本的表演创作依据。另外,就题材来讲,迪士尼以世界名著为主要题材来源,而日本吉卜力公司则在扎根于现实生活的基础上去发挥想象,平淡中见真情。超现实又来源于现实的原创剧本决定了其动作设计和表演风格的创作个性,以展示人物的细腻情感和接近真实生活状态的动作设计为其主要特色。

一般来说,动画角色的表演风格可分为三类:写实风格、夸张风格和美术风格。

一、写实风格

写实风格的动画角色和现实生活中的人物非常相像,给人一种真实感。夸张造型的角色也同样能采用写实风格的表演,如三维动画片《怪兽屋》中的画面(见图 5-1),虽然角色造型头大身小、非常可爱,但他们的行为举止与真人无异,只是动作表情更为丰富罢了。需要注意的是,动画作品中的写实应该是"有限的写实",过度的模拟真实将丧失动画特有的魅力。

二、夸张风格

夸张风格就是在基于现实动作的基础上进行夸张和强调,具体包括表情的夸张、身体弹性的夸张和动作的夸张。Q 版角色造型的夸张动作(见图 5-2)使人忍俊不禁,这种独特而极其亲切感的表演方式是真人实拍电影无法做到的。例如动画片《花木兰》中的壁虎木须虽然被牛踩扁,但它慢慢爬起来后又恢复原样了(见图 5-3)。再比如说,在夸张表演风格的动画中,人物惊讶时眼睛可以像弹簧般冲出眼眶,人物从千米悬崖自由落体把地面砸出一个人形大洞都毫发无损,爬起来又继续活蹦乱跳……这些常人无法做到的动作都属于动画所独有的夸张风格的表演。

图 5-1　动画片《怪兽屋》写实风格表演

图 5-2　动画片《香肠派对》夸张风格表演

图 5-3　动画片《花木兰》夸张风格表演

三、美术风格

美术风格的表演涵盖了皮影、剪纸、Flash等动画类型。在这些动画中人物转面较少,仅有明显的透视变化,其动作一般都是关节运动。由于受到造型的限制,角色表演不能像写实和夸张风格那样随意,为了避免画面过于单调,对动作的设计要求很严格,尤其要考虑到力量通过肢体关节进行传递时的连动反应,如皮影风格动画《桃花源记》中的关节运动(见图5-4)。

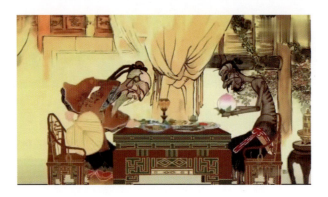

图5-4 动画片《桃花源记》皮影风格表演

第二节 分镜头中的关键动作

一、确定动作关键点

分镜头中的人物表演只需画出最关键的动作(英文:POS)即可。可到底哪些动作是最关键的呢? 这些关键动作和原画的关键动作又有什么区别呢?

以一个人从椅子上站起并走出画面的动作过程为例。这组动作对于分镜头来说,需要具体指明要做什么动作,即确定起止位置和运动趋势,包括坐、站、走三个动作,可称为"一级关键点"(见图5-5)。原画则要将分镜头中指明的各个单独动作的执行过程加入更多细节,即二级关键点,让人物动作更加合理、流畅和完整。具体的关键点包括人物站起前的身体前倾、移动重心的动作和两脚交替前进的动作(见图5-6)。

动作关键点的设计能直观地表现人物的运动状态,少则1～2个,多则4～5个。有的长镜头中的人物动作需要设计十几个分解动作来表现,分解动作按照先后顺序进行编号,可加入POS的标示(见图5-7)。有的导演每个镜头只设计一个动作,其余分解动作用文字补充说明,接着由原画师来完成。虽然这样可以充分发挥原画师的想象力,但每个原画师对动作的理解不同、表现习惯不同,很可能会偏离导演的构思,影响影片的整体风格,造成不必要的返工。因此导演在设计动作关键点的时候应该尽可能的精准、到位。

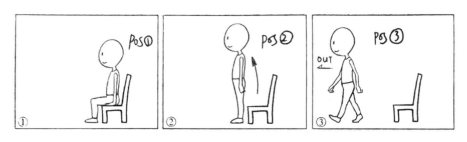

图 5-5　分镜头关键动作"坐、站、走"

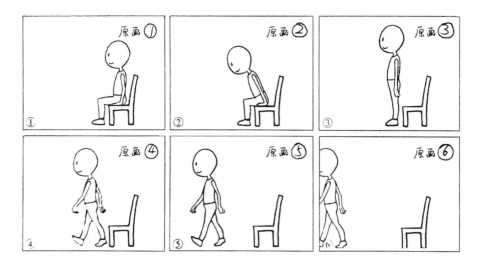

图 5-6　原画关键动作"坐、站、走"

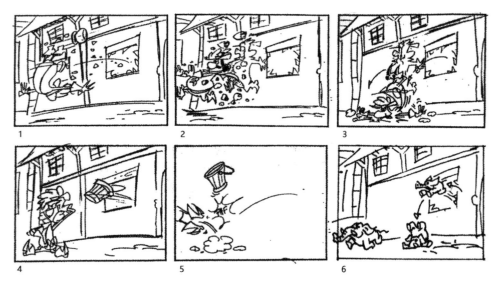

图 5-7　以连续 POS 的形式最大限度地体现动作关键点

角色在对话时,随着说话内容的不同,情绪、体态上会出现相应的变化,应抓住其转折点加以描绘,而不是光有口型。语言动作的处理和表现力是揭示角色内心世界、突出人物性格的重要方面(见图 5-8)。

 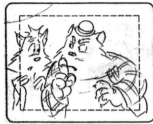 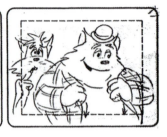

图 5-8　抓住角色情绪、体态的关键转折点

二、确定动作方向

分镜头中的关键动作旁会有一些箭头、符号用来指示方向,按照其指示目的,可以分为以下几类。

1.常规动作箭头

这类动作箭头常用于表现常规的、无明显透视变化的动作,箭头形式一般为直线或弧形长尾实心小箭头(见图 5-9)。

2.往返、蹦跳动作箭头及符号

表现往返动作:双向箭头用于表现人物的往返动作(见图 5-10(a))或摇头动作。

表现多处肢体运动:有时人物肢体运动部位很多,方向也不完全相同(图 5-10(b)中的鸟在扑闪翅膀的同时尾巴也在动),常画数个双层短曲线来表现肢体的晃动。

表现身体起伏变化:有时人物做某一运动时身体起伏变化明显,见图 5-10(c)中的蹦跳动作,这时可将动作箭头的尾部画成波浪形的曲线作为动作提示。

3.出入镜箭头

横向调度出入镜动作的箭头形式一般为空心长尾直线或曲线小箭头,并在旁边加上入镜(IN)、出镜(OUT)的英文单词作为补充(见图 5-11)。

图 5-9　分镜头中的常规动作箭头

　　(a)　　　　　　　　　(b)　　　　　　　　　(c)

图 5-10　分镜头中的特殊动作箭头及符号

4. 纵深、旋转运动箭头

当人物做纵深运动时，单纯的实心长尾小箭头无法直观表现其透视变化，这时就需要用立体效果的宽箭头来表现。提示人物做旋转动作时，可将宽箭头做旋转变形，既生动又直观（见图5-12）。

图5-11　出入镜箭头

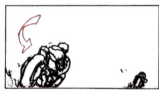

图5-12　纵深、旋转运动箭头

第三节　角色表演技巧

中国古代画家顾恺之曾提出塑造人物形象要做到传神写照，并加以实践。他认为要抓住眼神的刻画，同时还要注意外貌、生理特征、人物环境、人与人之间的组合关系等对表现人物性格和神情有帮助的因素。"形具而神生"，传神必须先写形，写形是手段，传神是目的。

这些原理对于分镜头设计来说同样适用，分镜头中的人物不用画得和设定图分毫不差，可以相对潦草，但神情和动作必须符合人物设定，即要传神。人物的表演除了要反映人物内心外，还必须考虑到周围环境对人物的影响。我们将分镜头人物的表演技巧按镜头内人数的不同分为以下几类。

一、独角戏表演技巧

这里所说的独角戏是指某一镜头内只有一个人表演，或者在镜头中以一个人表演为主，其他人表演为辅。当人物单独展现剧情时，其表演技巧具体有以下四点要求。

1. 适当的夸张：源于生活，高于生活

（1）非戏剧化夸张。

动画人物具有夸张属性，但动画的夸张不是戏剧化、舞台化，而是和影视作品一样源于生

活,强调真实,是在真实的基础上进行夸大。初学者在设计人物动作时很容易忽略客观现实,单纯凭借主观想象。

(2)基于运动规律的夸张。

动画人物的夸张表演虽然可以上天入地,天马行空,但必须符合运动的基本规律。如人物抱重物的夸张表演的画面(见图 5-13),表现的是一个人抱起重物,如果不考虑重心的移动,画出的动作就缺乏力量感,感觉抱的东西非常轻。图中由左至右,从人物的动作可以看出人物抱的物品越来越重。

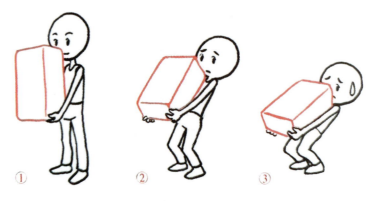

图 5-13　人物抱重物的夸张表演

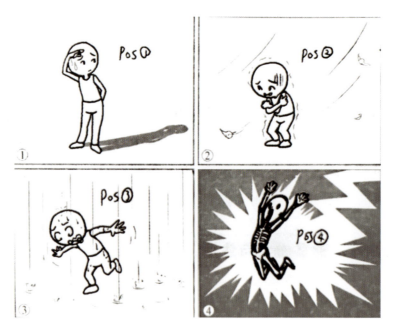

图 5-14　受环境影响的人物动作表情表演

(3)受环境影响的夸张。

即使动画人物身处虚拟的动画环境中,也一样会受到环境变化的影响。如一组受环境影响的人物动作及表情表演的画面(见图 5-14),人物在等人过程中经历了酷日、寒风、暴雨的洗礼后又遭受雷电的打击,人物的动作、表情随着环境变化而不停地改变。当然,这组动作经过了合理的夸张处理,强调了人物在不同环境下所表现出的不同动作和表情,使动画人物的表演更加真实可信。有时,人物心情的变化还能反过来影响环境,如人物心情郁闷的时候天空会由晴转阴,

人物痛苦绝望的时候甚至会下起暴雨、刮起狂风,用环境的变化来反衬人物的心理变化,非常直观。

2. 符合性格和心理:面由心生,身随心动

人的行为受到大脑的支配,动画人物也一样,动作和表情均受到心理活动的影响。即便人物外貌发生了变化,当心理感受相似时,其外在表现也是相似的。如人物动作和表情受性格控制的画面(见图5-15),动画片《变身国王》中,库斯德是个高傲并且有孩子气的国王,在他高兴、得意时会闭着眼睛自我陶醉地大跳太空舞,即使不幸变成了驼马,高兴时也还是改不了这个习惯动作。人物习惯性的动作和表情是由性格和心理所决定的,不因外貌改变而轻易改变。

此外,不同性格的人在思考同一问题时的心理活动也是不一样的,最后做出的动作也不同。如动画片《哑谜》中两个人分别表演同一个电影中的角色,让观众猜他们演的是哪部电影,虽然都是演超人,但由于两人性格和智商的差异,表演的方式却完全不同(见图5-16,图5-17)。眼镜先生采用了非常巧妙的方法:摘下眼镜,让看过《超人》电影的观众很快联想到超人在日常生活中是戴眼镜的,变身时则去掉了眼镜,表演很含蓄,但非常有代表性。胡子先生费了很大工夫来表演,不但找来电话亭做道具,还换装成超人造型,更是做了很多超人的经典动作,但这一切只能说明他对超人的理解局限于表面,想法较简单。

图5-15 动画片《变身国王》中的人物动作和表情受性格控制

3. 典型表演

典型是共性和个性的统一,性格类似的人在表情上有很多共同点,但也会有细微的差异,这和世界上没有两片相同的树叶是同样的道理。只是很多动画出于成本和时间因素的考虑,忽略了这些差异,人物有了固定的表演模式,让人看到这部动画时总觉得似曾相识,好像以前看过的动画人物换了个"马甲"又继续表演一样,难免引起观众的审美疲劳。

4. 细节决定成败

动画之所以受到人们的欢迎,很大程度上是因为动画将生活中的细节进行了放大,引起人们的共鸣或感官上的刺激。细节的处理对于动画来说非常重要,尤其是人物的动作细节,对于表现人物性格、发展剧情起到了决定性的作用。

例如,动画片《我的邻居山田君》中哥哥阿升接到女生电话后非常兴奋,为了表现他激动的情绪,动画用了多组镜头描绘若干生动的动作(见图5-18):跑到书柜前用头顶着,两手交替打击书柜;然后狂扔散落在地面上的卡片,手舞足蹈地扔书;头顶足球,坐在椅子上转圈;干劲十足地拉健身器;在房中又蹦又跳,一会儿抱着枕头翻跟头,一会儿拨弄被子,一会儿又跳高。整个动

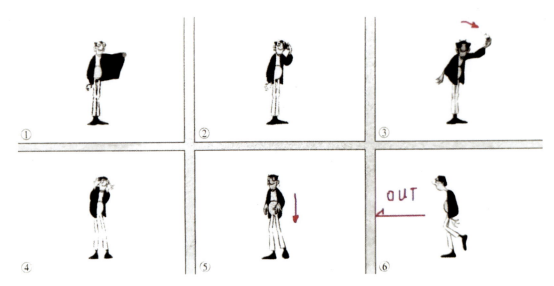

图 5-16 动画片《哑谜》中眼镜先生表演超人的动作

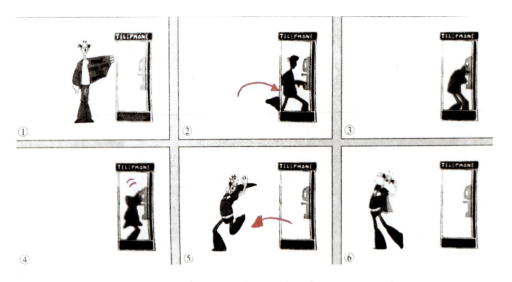

图 5-17 动画片《哑谜》中胡子先生表演超人的动作

作过程一气呵成、非常精彩,将少年情窦初开、喜形于色的心理刻画得入木三分、生动传神。

二、对手戏表演技巧

对手戏是指在镜头内同时出现两个人,并且两人在交流。对手戏的表演除了要满足独角戏的各种要求外,还有其自身的特点。

1. 人物视线的交流

人物视线的交流是指两人在对话或互动的过程中要注视着对方(见图 5-19)。注视对方不是指说话时一定要自始至终紧盯着对方的双眼,而是至少要在关键时刻看对方一眼,让观众明白他在和谁交流。视线交流的原理看似简单,可实际应用起来并不容易,尤其是镜头转移时很容易出错。

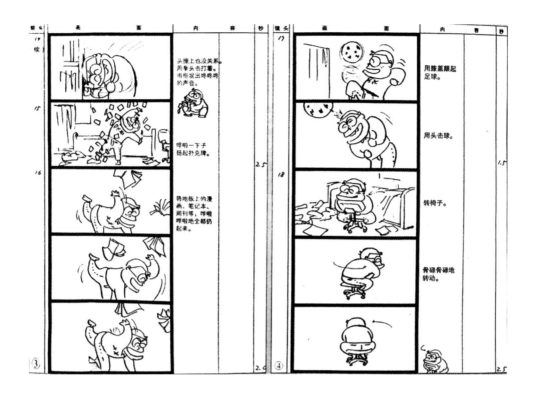

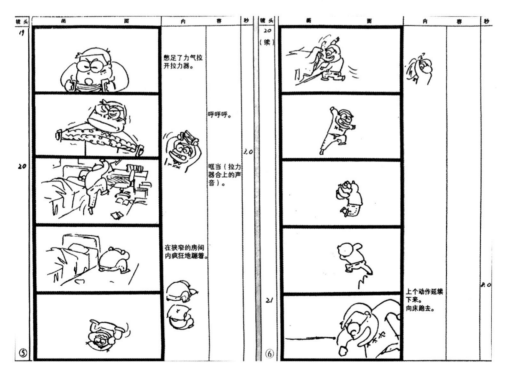

图 5-18 动画片《我的邻居山田君》中的人物动作细节处理

2. 人物情感、动作的互动

当人物交流时，一方情绪的变化会影响到另一方。情感互动反应同样建立于人物性格的基础上，不同性格的人在互动过程中会有不同的反应。从王子向少女求爱的一系列动作中可以看

出,少女貌似温柔可人,实际上是个"野蛮女友";王子看似风流潇洒,结果却是个"弱不经打"的绣花枕头(见图5-19)。动作的互动是对手戏需要表现的重点,是视线、情感和行为的综合运用。

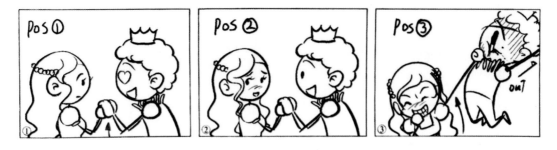

图 5-19 人物情感互动

动画片《我的邻居山田君》中爸爸和妈妈为争看电视节目进行了一场"战斗",虽然妈妈的进攻很迅速,但是爸爸在防守时也丝毫不懈怠,反应更敏捷(见图5-20)。这段对手戏的互动动作设计得非常生动,充满了生活情趣。

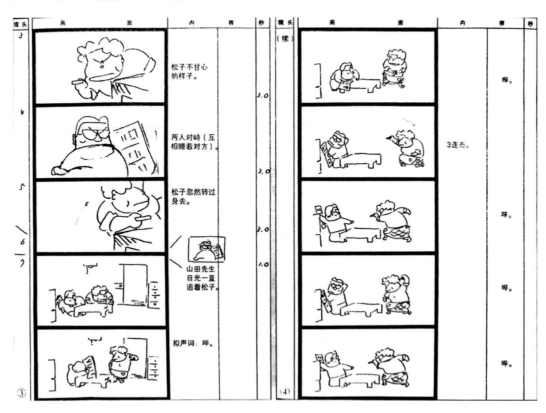

图 5-20 动画片《我的邻居山田君》对手戏技巧运用

三、群戏表演技巧

镜头中同时出现三人以上的表演称为群戏。群戏中人们集中在一个镜头之内,个性的差异经过对比更显突出。对手戏和群戏中的表演都应有主次之分,这样才能让观众弄清楚谁是表现重点。如果各角色都有动作且表演强度分配不合理,就会分散观众的注意力,造成制作成本的浪费,又无法表达清楚主题。

分镜头中的人物表演在动画片的制作中起着至关重要的作用,它决定了人物的表演风格,为原画师设计具体的动作细节提供了基本框架。画好人物动作不但要掌握动画的夸张技法,还需要观察生活并向表演大师学习。

● **思考与练习**

1. 分镜头中的表演有哪几种风格?
2. 如何确定分镜头中的关键动作?请举例说明。
3. 单人独角戏动作设计:全景中匆忙出门去上学的小孩。

第 6 章 动态数字分镜头制作

为了在前期创作阶段更准确地把握影片的视听节奏,当完成分镜头设计之后,应将完成的初配音效与拍摄的分镜头画面相结合,制作成动态效果的数字分镜,及时地发现和调整影片视听节奏中的不当之处,使分镜设计更加完善。

以前多采用静态手绘方式绘制分镜头,但执行起来很难。因为编导创意的初衷是由静态制作变成动态的动画流程,其中出现的偏差与失误很大,对各流程的创作人员要求也很高。制作动态分镜的软件很多,如 Flash(也可以使用新版本 Animate)、Premiere、Photoshop、Toon Boom Storyboard Pro 等。本章将重点介绍如何使用 Flash 软件制作动态数字分镜头,让我们的分镜头顺利地动起来。

一、软件简介

Flash(新版本 Animate)是一款交互性矢量动画设计软件,该软件简单易学、使用方便,在网络动画领域发挥出强大的优势。Flash 的应用领域日趋广泛,曾以其操作的便捷性和不断升级的功能引领着网络动画的发展(见图 6-1)。

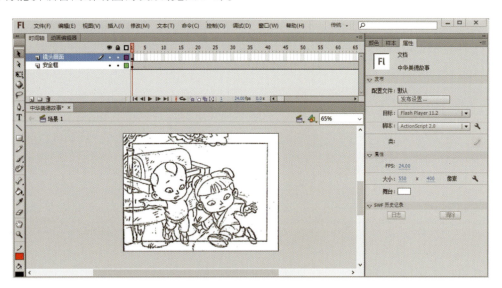

图 6-1　Flash 软件界面

二、制作动态分镜头的两种方式

使用 Flash 软件制作动态分镜头有以下两种方式。

1. 在纸上绘制后导入 Flash 软件

在分镜头纸上画图,扫描后使用图像处理软件(如 Photoshop)按照镜头内容分切成若干片段,然后导入 Flash 软件,利用组接功能,配合前期配音将分镜头完整地连接起来。

2. 直接在 Flash 软件中绘制

先在 Flash 里导入前期配音,然后配合声音节奏直接绘制分镜头线稿。因为线稿已包含原画因素,所以直接就可看出影片大体的动态效果,这样后期声画合成、剪辑的几道流程几乎可以省略。影片在制作过程中始终保持着整体可视状态,大大提高了制作效率。

三、不同质量格式的作画尺寸

如果是在 Flash 中作画,那么画板的尺寸就应该和影片相同。

1. 电视动画格式

当电视的屏幕比例是 1.33∶1 时,用 Flash 的舞台尺寸来表示,就相当于 720 像素宽乘以 540 像素高。

2. 影院动画格式

如果是要在影院里放映的动画,那么它的比例就是 1.85∶1,在 Flash 中就表示为 1000 像素×540 像素。

3. 高清电视动画格式

随着高清晰度电视的登场,必须对 1.78∶1 的比例有所准备,在 Flash 中就相当于 961 像素×540 像素。

4. 宽银幕影院动画格式

如果要制作的是万众期待的巨幅动画,那就应该采用立体声宽银幕电影的比例(2.35∶1),在 Flash 中即为 1270 像素×540 像素。

四、镜头变换

由于目前 Flash 软件的相关教程很多,这里就不从基础操作开始讲解了,只重点分析怎样使用 Flash 实现镜头的变换及场面的切换。

1. 推镜头

利用补间动画逐渐放大想要特写的对象。

2. 拉镜头

利用补间动画逐渐缩小画面,使原来大于场景的部分慢慢进入场景包括的范围中来。

3. 摇镜头

移动或轻微地旋转以及扭曲对象。

4. 移镜头

如果镜头的运动方向是从左向右,则需从右向左移动背景画面来模拟。

5. 跟镜头

使用放大或移动对象功能。

6. 溶镜头

使用对象色彩中 Alpha 值(透明度)的变化来实现。

7. 晃动镜头

把需要进行产生"晃动"的图形或 MC(影片剪辑)进行小区域的上下左右位移来模拟镜头的晃动。

8. 切镜头

通过时间轴上帧的排列来完成切镜头，或者通过行为跳转来完成。

五、场面切换

动画中有很多种不同形式的转场方法，在 Flash 中可以通过以下方法来实现。

1. 利用"场景"功能直接切换

当建立新文档时软件默认已建立好了"场景1"，可在该场景里制作影片第一幕的动态分镜头。如果硬切到下一场景，最方便的方法就是点击菜单栏中的"插入"→"场景"，这时就能新建一个空白的"场景2"，可在这个场景中完成第二幕的动态分镜头制作。同理可完成其余场景的制作。测试整部影片时可按"Ctrl＋Enter"快捷键，测试当前场景可按"Ctrl＋Alt＋Enter"快捷键来观看。

2. 利用图层模拟切换效果

除使用"场景"功能转场外，也可以让所有镜头在"场景1"中完成，只要将影片不同的场景分别建立在不同的图层之上即可。将新场景的起始帧放到上一场景的结尾帧后可以直接切换场景。如果想在两个场景之间采用"淡入、淡出"的转场方式，则需将上一场景最后一张分镜图和新场景的第一张分镜图转换为元件，在舞台右方"属性"栏里，调整元件的"颜色"（包括亮度、色调、Alpha、高级）值，在需要的位置插入关键帧后，利用补间动画完成场景的切换。

3. 利用遮罩模拟切换效果

在 Flash 的图层中有一个遮罩图层类型，为了得到特殊的转场效果，可以在遮罩层上创建一个任意形状的"视窗"，遮罩层下方的对象可以通过该"视窗"显示出来，而"视窗"之外的对象将不会显示。

在 Flash 中设有一个专门的按钮来创建遮罩层，遮罩层其实是由普通图层转化而来的。只要在所需图层上单击右键，在弹出菜单中选择"遮罩层"，使命令的左边出现一个小勾，该图层就会生成遮罩层，"层图标"就会从普通层图标 变为遮罩层图标 ，系统会自动把遮罩层下面的一层关联为"被遮罩层"，在缩进的同时图标变为 （见图6-2）。可以在遮罩层、被遮罩层中分别或同时使用形状补间动画、动作补间动画、引导线动画等动画手段，从而使遮罩动画变成一个可以施展无限想象力的创作空间，完成场景的华丽转换。

图 6-2 使用遮罩转场的图层应用

通过对 Flash 软件操作的讲解，可使学生较快地掌握动态分镜头的制作方法，从而更直观地理解分镜头在影视制作过程中的重要性。

● 思考与练习

1. 使用 Flash 软件制作动态分镜头有哪几种方式？
2. 制作一分钟左右的动态分镜头。

第7章 分镜头设计欣赏

一、电影镜头

电影镜头如图 7-1 至图 7-6 所示。

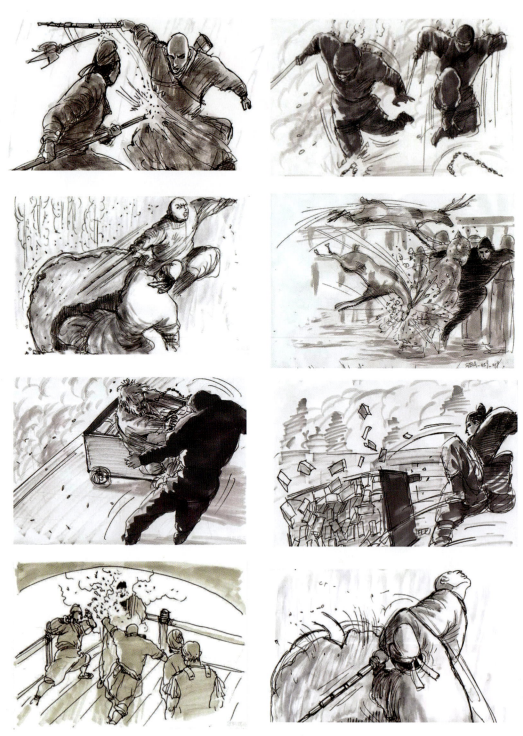

图 7-1　电影《狄仁杰之通天帝国》分镜手稿
作者：徐克（导演）

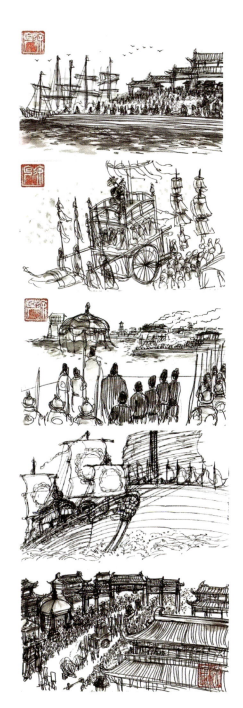

图 7-2 电影《狄仁杰之神都龙王》分镜手稿
作者：徐克（导演）

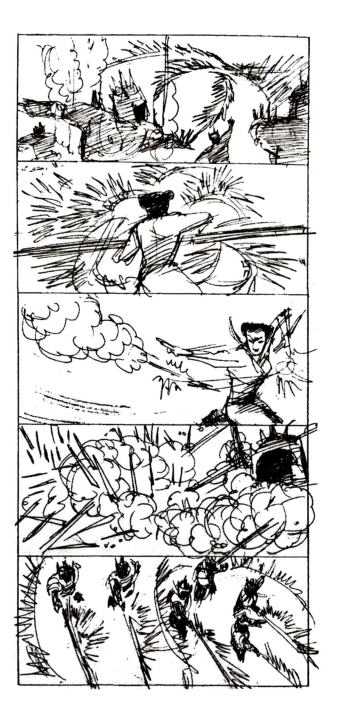

图 7-3 电影《蜀山传》分镜手稿
作者：徐克（导演）

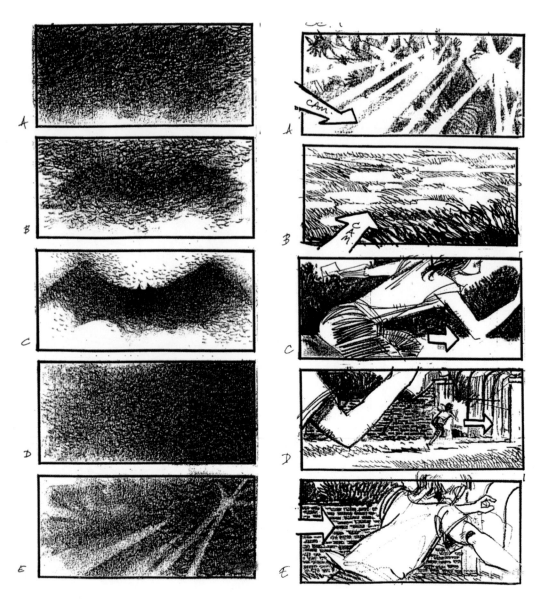

图 7-4 电影《蝙蝠侠:黑暗骑士》分镜手稿
作者:克里斯托弗·诺兰(导演)

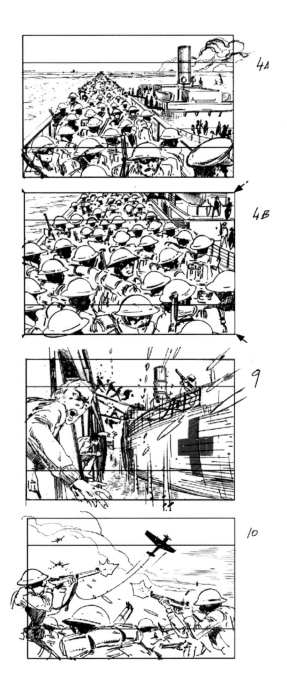

图 7-5　电影《敦刻尔克》分镜手稿
作者：克里斯托弗·诺兰（导演）

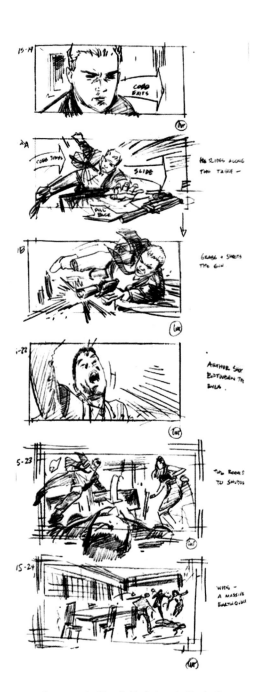

图 7-6　电影《盗梦空间》分镜手稿
作者：克里斯托弗·诺兰（导演）

二、动画片镜头

动画片镜头如图 7-7 至图 7-12 所示。

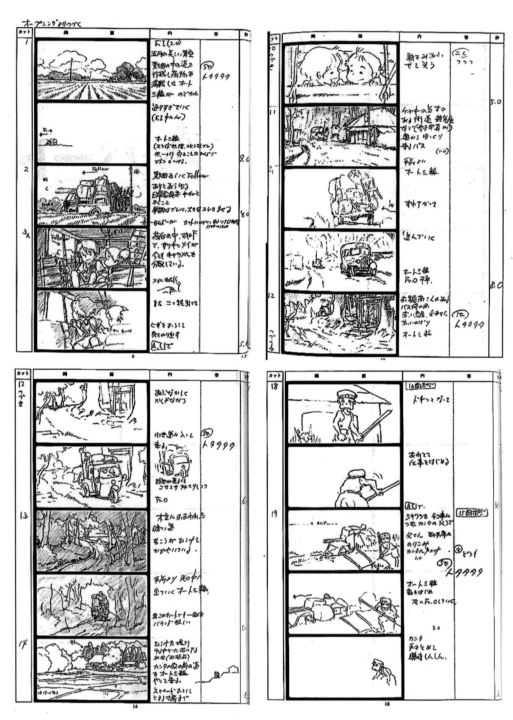

图 7-7　选自动画电影《龙猫》
作者：宫崎骏（导演）

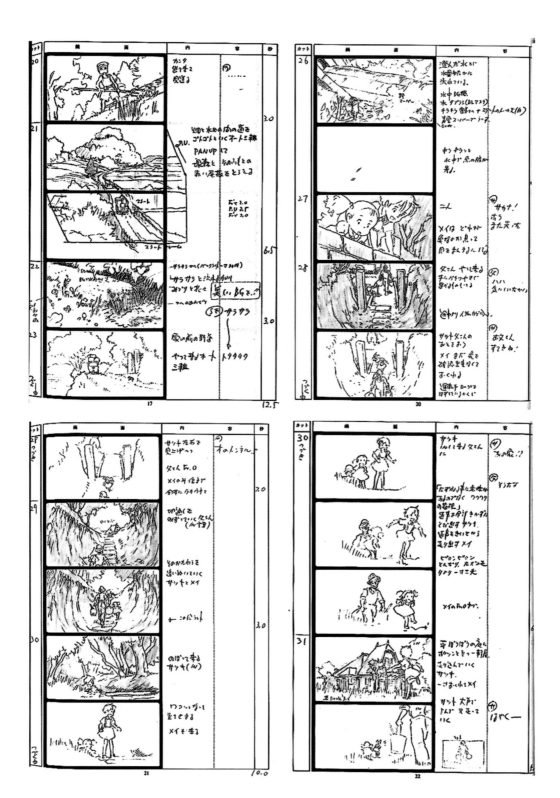

续图 7-7

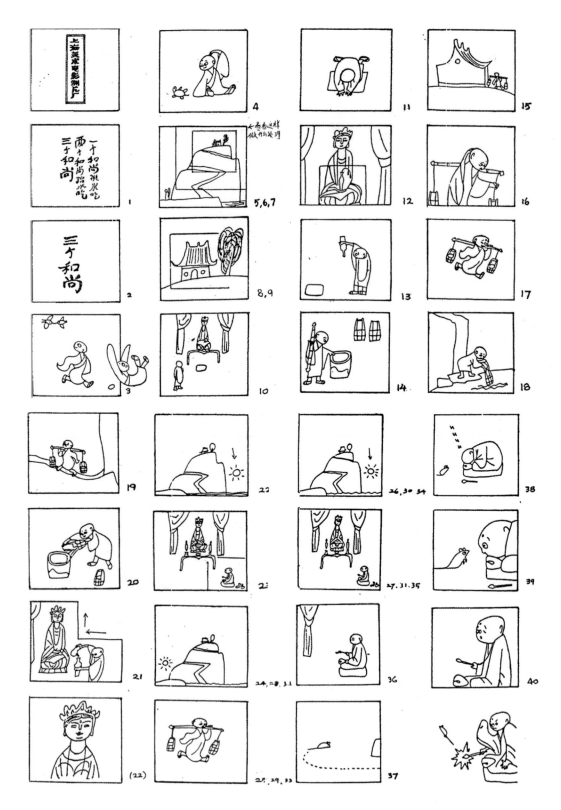

图 7-8 选自动画《三个和尚》

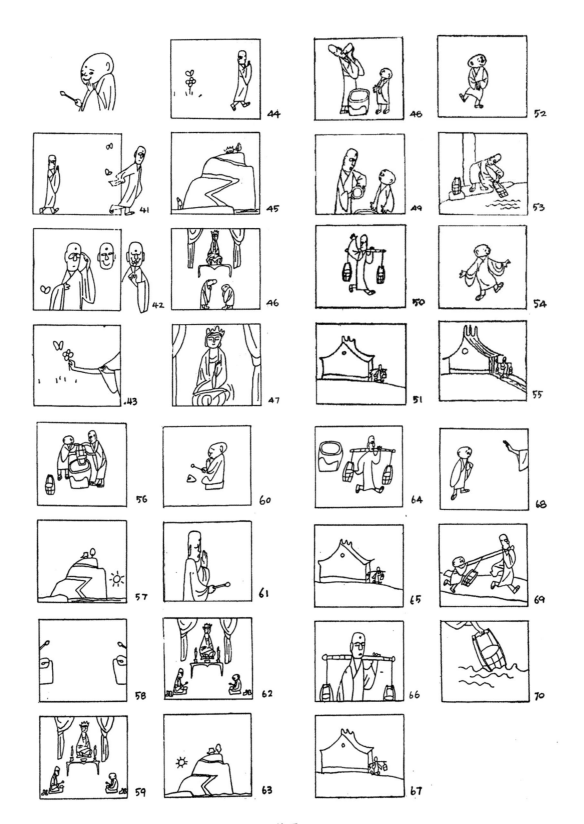

续图 7-8

图 7-9　选自动画电影《宝莲灯》

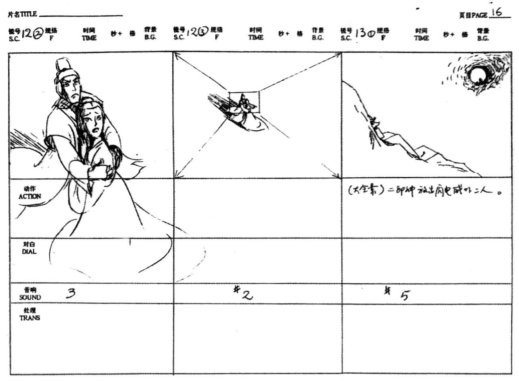

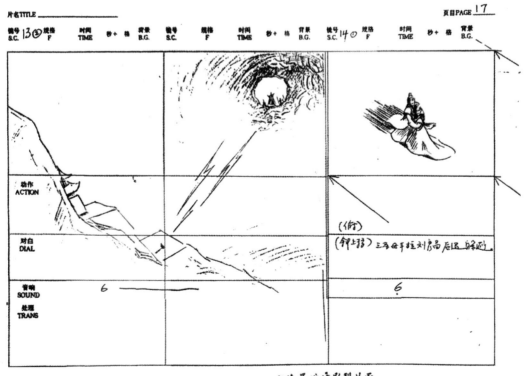

续图 7-9

图 7-10 选自动画《卡拉乐队》

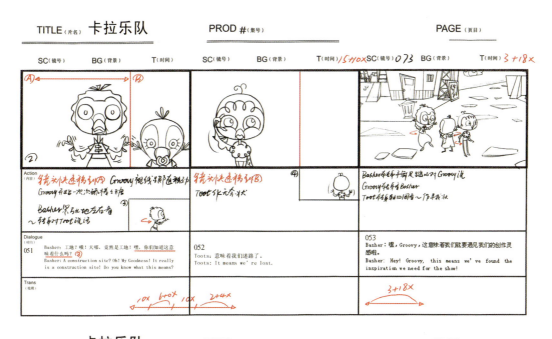

续图 7-10

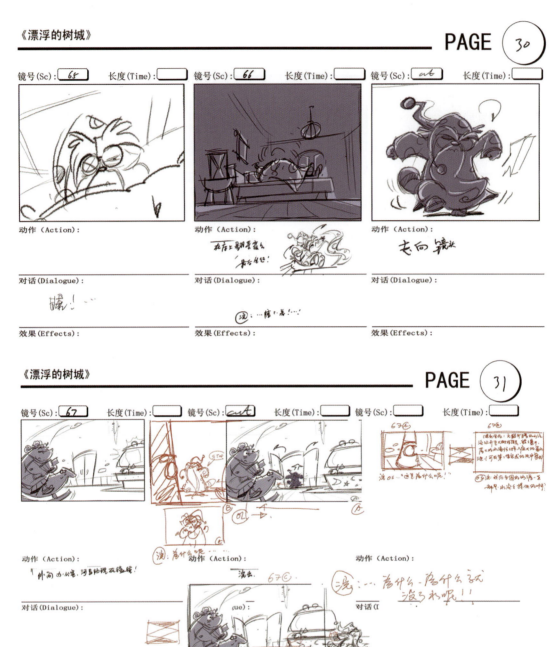

图 7-11 选自动画《福星八戒》第 1 集《漂浮的树城》

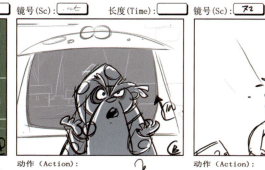

续图 7-11

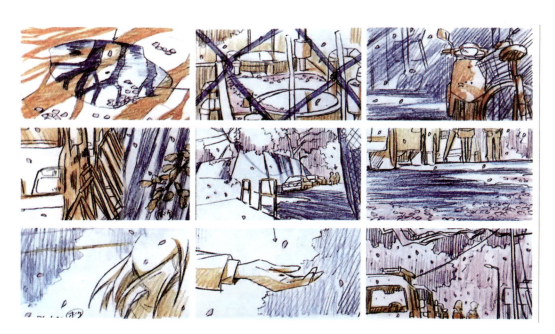

图 7-12 选自动画《秒速 5 厘米》开场分镜头

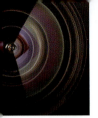

三、宣传片镜头

宣传片镜头如图 7-13 和图 7-14 所示。

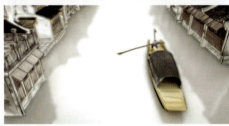

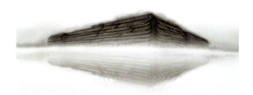

图 7-13　宣传片《相聚乌镇》镜头画面

图 7-14 宣传片《风筝的故事》镜头画面

四、商业广告镜头

商业广告镜头如图 7-15 所示。

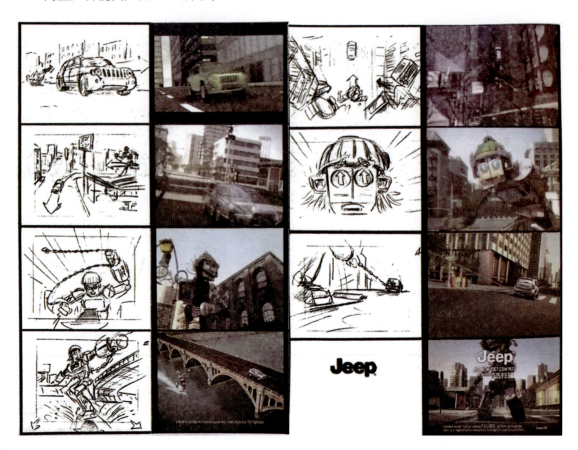

图 7-15 吉普车广告分镜头

从这些画面分镜头设计中,我们对不同时期、不同类型、不同风格的电影、动画、广告分镜有了一个了解,在欣赏的同时,品味不同导演的个性、气质和艺术追求。

参考文献

[1] 张敏,李艳霞.影视动画分镜头设计[M].武汉:武汉大学出版社,2021.
[2] 姚桂萍.动画分镜头设计[M].2版.上海:上海交通大学出版社,2021.
[3] 何谦,高桐.动画分镜头设计[M].辽宁:辽宁美术出版社,2016.
[4] 谭东芳.动画分镜头设计[M].2版.北京:北京联合出版公司,2018.
[5] 丁海祥.动画分镜头设计[M].北京:清华大学出版社,2010.
[6] 聂欣如.影视剪辑[M].2版.上海:复旦大学出版社,2019.
[7] 姚光华.动画分镜台本设计[M].上海:上海人民美术出版社,2017.
[8] 温迪·特米勒罗.分镜头脚本设计[M].北京:中国青年出版社,2006.